PIERRE MARIE BRISSON

LES JEUX SÉCULAIRES

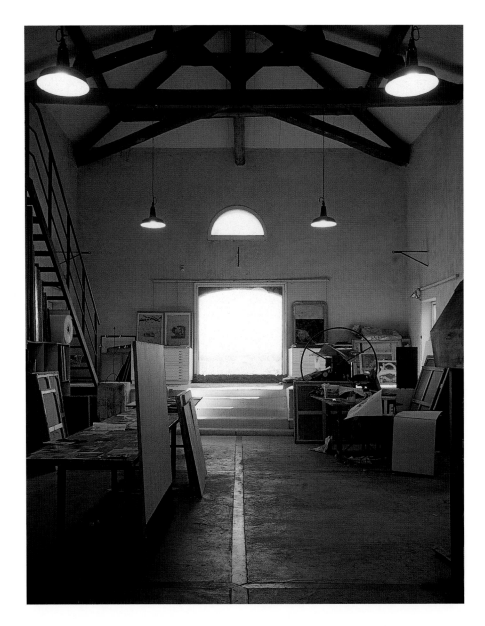

CET OUVRAGE A ÉTÉ RÉALISÉ À L'OCCASION DES EXPOSITIONS « LES JEUX SÉCULAIRES »
THIS BOOK IS PUBLISHED ON THE OCCASION OF THE EXHIBITIONS "LES JEUX SÉCULAIRES"

MUSÉE DES BEAUX-ARTS
CHÂTEAU DE FOUCAUD
GAILLAC
DU 8 MARS AU 27 AVRIL 2003

MUSÉE FAURE
LES CHIMÈRES
AIX-LES-BAINS
DU 11 AVRIL AU 9 JUIN 2003

Musée des Beaux-Arts
Château de Foucaud
Gaillac

MUSÉE
FAURE
AIX-LES-BAINS

SOMMAIRE / CONTENTS

L'ÂGE D'OR

Voyons. Ces images nous rappellent quelque chose, un souvenir doux et précieux, un entraperçu lointain mais nourri de si peu de réalité qu'on ne donnerait pas sa main à couper qu'il ait jamais été, qu'on craindrait qu'une mélancolie souterraine l'ait fabriqué de toutes pièces pour sa propre consolation, et puis non, tout ne peut pas avoir été inventé tout de même, d'ailleurs ces corps en mouvement bien moins préoccupés d'eux-mêmes que de leurs jeux, oui, ça nous revient maintenant, ces images nous rappellent d'autres images, celles, tremblées, hésitantes, parasitées par une nuée vibrionnante de moucherons sur la pellicule, d'un vieux film amateur du temps de l'enfance, des images de vacances, lorsque les vacances étaient attendues dans l'allégresse et tenaient leur promesse de détente et de repos, des images à la merci d'une maladresse du cameraman novice qui cadre les corps à la va-comme-je-te-pousse, les amputant de la tête ou des pieds, et qui pense par un mouvement ascensionnel pouvoir filmer le soleil de ce beau jour inoubliable, l'adjoindre clandestinement à son modeste générique pour lui donner davantage de brillant, précipitant du coup toute la plage et la mer dans une œuvre au blanc comme un morceau d'éternité. Tendant l'oreille vers les grandes toiles muettes, nous entendons à présent les cris des joueurs de ballon sur le sable, les maigres applaudissements enthousiastes qui saluent les prouesses dignes d'un petit cirque de passage d'un fildefériste téméraire en équilibre instable sur l'amarre d'une barque, l'expression ravie du baigneur sortant de l'eau en grelottant et annonçant d'un ton assuré que nous avons bien tort de ne pas nous lancer dans ce bain de vapeur, les hoquets d'un enfant au maillot bouffant qui se laisse entraîner de sa démarche bringuebalante vers la grande vasque mouvante, nous sentons dans notre main qui se referme sa petite main qui doute, nous le rassurons, le félicitons de sa vaillance, nous accompagnons la femme, sa mère, notre mère, qui est une mer intérieure et qui sait composer avec l'élément liquide, nous nous penchons avec cette autre baigneuse pour ramasser un galet remarquable avec lequel nous tenterons de battre le record intime du monde des ricochets, nous renouons avec la félicité suprême, nous demeurons en extase, c'est-à-dire dans cet état où la joie est de ce monde. La joie, ou, d'un autre nom, le sourire, la caresse, la bienveillance, un baiser envoyé en soufflant sur le bout des doigts, un mets goûté dans la petite cuiller de l'autre, l'étreinte des retrouvailles sur un quai de gare. Et puis soudain le crépitement sonore du projecteur tourne à vide, les rires et les exclamations de la poignée de spectateurs refluent dans les gorges, tandis qu'agglutinés devant l'écran constitué d'un drap tendu, suspendu par des punaises au mur nu du salon, ils demeurent un long moment immobiles, silencieux, à se repasser le même songe. Tous ils savent, sans qu'ils aient besoin de le formuler, qu'ils viennent de revisiter un âge d'or. Et secrètement, en baissant la tête comme des repentants, tous se demandent ce qu'ils ont fait de ce monde-là, si simple, si évident, si lumineux, qu'ils portent toujours en eux comme une cité enfouie. Ensommeillé sous le sable, on avait fini par l'oublier, ce pays des merveilles. Ce pays est notre belle au bois dormant dans son château ceinturé de ronciers. Nos vies sont d'interminables sommeils.

Pourquoi ne se danse-t-elle plus, cette chorégraphie élémentaire et naïve des corps ? Des corps qui n'ont pas le souci de se donner en représentation, des corps dont la pudeur se contente d'un caleçon approximatif, d'un pagne

sommaire composé d'une serviette nouée sans apprêt sur la hanche, des corps qui ne prennent pas la pose quand ils interrompent leur ballet joyeux pour souffler en contemplant l'horizon.

Mais en fait, il suffit de les regarder ces corps. Ils sont les nôtres et pourtant nous ne les voyons plus nulle part. Confisqués, pris en otage, martyrisés, modélisés, médiatisés, encadrés, programmés. Où sommes-nous ? Où nous voyons-nous ? On nous a fait disparaître du paysage. C'est le paysage qui nous a engloutis avec sa trinité marchande : la

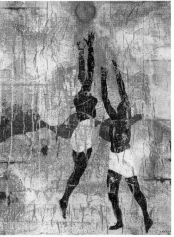

plage, le soleil et la mer. Un paysage sans visage, sans géographie, pseudovierge, où nul n'est censé avoir posé le pied sinon des milliers mais qui comptent pour rien : interchangeables, malléables, somnolents. Car voyez cette fois ce qu'on nous fait miroiter, ce qu'on

nous propose ailleurs, partout, pour qu'on acquitte notre droit d'entrée dans cette nouvelle Jérusalem céleste, avec mer bleue et palmiers, où la résurrection des corps passe par le bistouri et le collagène. Feuilletez : les corps effectivement somnolents, alanguis sur des matelas, s'offrant au soleil non en quête d'une union mystique mais comme des poissons à dorer qu'un mécanisme intégré permet d'eux-mêmes de se retourner, ce qui constitue le seul mouvement de cette danse des gisants. Tout autour le même bleu lagon, le plus souvent inscrit dans le rectangle monochrome, sans vaguelette, d'une piscine, soit le tableau le plus vendu au monde. Voilà à quoi l'on aguiche notre désir, voilà à quoi l'on tente de réduire notre imaginaire. Et les somnolents, à

quoi rêvent-ils au milieu de ce paysage de rêve ? S'ils se fondent dans le paysage, c'est peut-être pour se faire oublier. Car ailleurs encore, dans d'autres pages, ils ont croisé d'autres corps photographiés en noir et blanc, ils ont vu les hommes squelettes des famines africaines, les chairs déchiquetées des victimes des bombardements aériens ou d'une ceinture de dynamite autour d'un corps porte-mort. Tout au long d'un siècle terrible ils ont vu défiler la déclinaison de l'horreur : des amputés et des gueules cassées de la première boucherie mondiale, aux corps d'ombre au regard halluciné des rescapés des camps d'extermination. Ils ont vu les montagnes de chaussures près des fosses, ils ont éventré la terre pour découvrir le pêle-mêle d'un charnier, ils ont en mémoire le petit corps nu brûlé au napalm de la petite fille perdue sur une route du Vietnam, hurlant sa douleur. Alors ils se sont couchés pour offrir le moins de prise possible au souffle de la tragédie, ils se sont minéralisés, inscrits dans le chromo d'un paysage standardisé comme de modernes branches mortes stylisées rejetées sur le rivage rectiligne d'une piscine. Se filment-ils que leur image numérisée, nette, sans contre-jour, s'inscrit dans un autre cadre, à peine plus grand qu'un timbre-poste.

Alors nous nous absorbons dans les grandes toiles muettes qui crépitent comme une vieille caméra, se craquellent et libèrent les corps joyeux. Il nous vient des fourmis dans les pieds, nos bras s'ouvrent pour embrasser le ciel, saisir l'air qui vibrionne, et recueillir le corps aimé, nous avons des envies de cirque bon enfant où l'on ne risque rien, pas même le ridicule, car nos acrobaties sont au ras du sol, et si la pyramide humaine s'écroule ce sera dans un éclat de rire.

JEAN ROUAUD
ÉCRIVAIN

THE GOLDEN AGE

Let's see. These images remind us of something, a precious and gentle memory, a distant glimpse but one imbued with so little reality that you'd not swear it had ever existed; you might think that a subterranean melancholy had invented it entirely for consolation. And yet no, everything could not really have been invented; indeed these bodies in movement are far less preoccupied by themselves than by their play. Yes, it's coming back to us now: these images remind us of other images, of trembling, hesitant ones overtaken by a buzzing wave of gnats on film—an old amateur film from childhood, pictures of vacations, when everyone looked forward to holidays that fulfilled the promise of relaxation and rest. Images created by an awkward and novice camera-man, framing the body pell-mell, cutting off the head or the feet, and then moving the camera upward to film the sun of an unforgettably beautiful day to slip the image into the humble credits, to give them more brilliance; hence including the entire beach and the sea in a blank work like a piece of eternity.

Lending an ear to the large, mute canvases, we now hear the cries of people playing ball in the sand; the distant enthusiastic applause that greets the skills worthy of a bold tightrope walker from a small traveling circus, balanced precariously on the moorings of a boat; the delighted expression of a swimmer, shivering as he steps out of the water, announcing with confidence that we should jump into this steam bath; the gasps of a child in an oversized swimming suit, who lets himself be led, in a wobbling gait, toward the large moving basin. We can feel our own hand cupped over his small doubting hand; we reassure him, congratulate him for his courage. We accompany the woman, his mother, our mother, who is an inner sea on good terms with the liquid element. We lean over with another swimmer to pick up a remarkable rock and then try to beat the record for skipping stones. We have found supreme happiness; we are in ecstasy, in other words, a state of joy.

Joy or, another word: a smile, a caress, benevolence, a kiss blown off the tips of the fingers, a bite taken with a small spoon from another 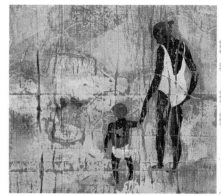 dish, the embrace of meeting up again on a train platform. And suddenly, the sputtering sound of the projector falls silent, and the laughs and exclamations of a handful of viewers are stuck in their throats. And then they remain frozen, congregated in front of the screen made up of a stretched sheet thumb-tacked to the bare wall of the living room, silent for a long moment as they relive the same daydream.

They all know, without any need for words, that they have just returned to a golden age. And secretly, with heads bowed like repentants, they all wonder what they have done with this world, which was so simple, so clear, so luminous that they carried it within them like a buried city. As it slumbered under the sand, the land of marvels was finally forgotten. This land is our own sleeping beauty in her castle surrounded by brambles. Our lives are an endless slumber.

Why do our bodies no longer dance this elementary and naive choreography? Bodies that are not worried about performing; bodies unconcerned with modesty and satisfied

with a sketchy outfit, a simple loincloth consisting of a towel knotted around the waist; bodies that don't posture when they interrupt their joyous ballet to take a break while contemplating the horizon.

Yet look at these bodies. They are our own and yet we no longer see them anywhere. Confiscated, taken hostage, tortured, shaped, publicized, structured and programmed. Where are we? Where do we see ourselves? We have been removed from the landscape. It is the landscape that has buried us under its commercial trinity: the beach, the sun and the sea. A faceless, formless landscape, pseudo-untamed, where no one is supposed to have set foot before—except the thousands, the interchangeable, the malleable and the somnolent, who don't count. So now, look at what they lure us with, what we are being offered everywhere in exchange for an entrance fee into this new celestial Jerusalem with deep blue seas and palm trees, where the body is resurrected with the help of scalpels and collagen.

Take a look: the bodies are indeed somnolent, languishing on mattresses, offered to the sun not as a mystical union, but as fish to be grilled, equipped with a built-in self-turning mechanism the only visible movement in this dance of the recumbent figures. And all around, the same blue lagoon, most often within the setting of a monochrome rectangle, the mirror-smooth surface of a pool—the most widely sold painting in the world. This is how they feed our desire, how they try to limit our powers of imagination. And all those sleeping people—what are they pondering in the middle of this dream landscape? When they blend into the landscape, it may be a way of losing themselves. Because elsewhere, in other pages, they have come across other bodies photographed in black and white; they have seen the skeletal forms of African famines, the torn flesh of victims of aerial

bombings or of a suicide bomber carrying a belt of dynamite around his waist. Throughout an entire terrible century, they have seen every aspect of horror: from the amputated and disfigured men from the first world butchery, to the wraith-like bodies and blank expressions of extermination camp survivors. They have seen mountains of shoes next to trenches; they have ripped open the earth to find the chaos of a mass grave; they remember the small body of the young girl, burned with napalm, screaming in pain on a road in Vietnam. So they lay flat to offer the smallest possible target to the winds of tragedy. They have become immobile, fixed within the color print of a standardized landscape like stylized and modern dead branches thrown up along the rectilinear banks of a swimming pool. And they film each other, creating clean, well-lit digital images within a different composition that is barely larger than a postage stamp.

We are engrossed in large silent canvases that sputter like an old camera, that are covered in cracks and that liberate light-hearted bodies. Our feet tingle, our arms open to embrace the sky, to seize the humming air, and to hold a well-loved body. We yearn for a childlike circus where we'll be safe, even from ridicule, for our acrobatics are firmly on the ground, and if the human pyramid collapses, it will be with a burst of laughter.

JEAN ROUAUD
WRITER

Translated from French by Lisa Davidson

SURFACE AND SENSITIVITY

*Thinking is more interesting than knowing,
but less interesting than looking.*
GOETHE[1]

We live in an age of increasing standardization. Powerful forces in government and commerce have used an ever more inclusive and invasive media to convince us of our likes and dislikes… our wants and needs. One must be vigilant against the onslaught of the ordinary that attempts to invade and control our aesthetic and moral judgment. The American philosopher Henry David Thoreau said "we should treat our minds as innocent and ingenious children whose guardians we are—be careful what objects and what subjects we thrust on their attention."[2] It has never been enough for artists to be original or creative. It is equally imperative that there be those who have the patience to see and the wisdom to reflect on that art. In the majority of the arts, one's experience is of physical passivity. In theater, dance, opera, music, cinema and video the viewer has the art unfold over time before them. It is only in the written word and art that the individual is in complete control through the conferring of one's own attention and reflection over time. That is an individualization of creative experience that cannot easily be manipulated by outside forces. Alas, it is also true that serious reading and serious looking take a personal commitment of time that is difficult and not encouraged in our increasingly frantic modern society. It is a skill, habit, inclination, or whatever one might call it, that is in danger of extinction in many by lack of use. It is less important what we care and feel passionately about aesthetically, as long as we care about something.

The French philosopher Roland Barthes, discussing photography in his influential book, *Camera Lucida*, uses the terms *Studium* and *Punctum* in discussing the general characteristics of art (photography) and the special and precise qualities that make us care about a particular work. *Studium* refers to the general and recognizable information that we glean from the hundreds of images we come in contact with every day. However, Barthes states that in certain works there is something—a gesture, a pose, a juxtaposition—that elevates them, which he calls the *Punctum*. Barthes wrote:

"The record element will break (or punctuate) the *Studium*. This time it is not I who will seek it out (as I invest the field of the *Studium* with my sovereign consciousness), it is this element which rises from the scene, shoots out of it like an arrow, and pierces me. A Latin word exists to designate this wound, this prick, this mark made by a pointed instrument: the word suits me all the better in that it also refers to the notion of punctuation, and because the photographs I am speaking of are in effect punctuated, sometimes even speckled with these sensitive points; precisely, these marks, these wounds are so many points. This record element which will disturb the *Studium*, I shall therefore call *Punctum,* for *Punctum* is also: sting, speck, cut, little hole—and also the cast of the dice. A photograph's *Punctum* is that accident which pricks me (but also bruises me, is poignant to me)."[3]

Barthes' sense of *Punctum* is everywhere present in the art of Pierre Marie Brisson. The artist combines various elements of experience, which we have all observed at different times and places, yet never before at a single time and place, except through his art.

Someone once said that art is not a form of communication, but a vehicle for sharing experience between artist and

viewer. The art of Brisson fits this description. It is rich with layers of artistic expression capable of unlocking repressed or forgotten levels of memory in individuals. But for this to happen requires that individual viewers be willing to pause long enough not only to look, but also to feel the meaning of his work.

We live in a culture overflowing with the sleek modern designs of our consumer age. These products serve their purposes through function, efficiency, and a certain style… yet for many there is a subconscious awareness of loss. Art and the rich surface of age that emanates from something of beauty appreciated over time is that missing component that many yearn for in their lives. Europeans through their substantial cultural history are much more aware of and

Alice (detail), 130 x 82 cm, 51 x 32"

comfortable with this concept. As Phillipe Jullian commented, "The French collector… is not afraid of dust and scratches; he is at ease in that sordid sale-room of the Hôtel Drouot: the only place in Paris still to wallow in the world of Balzac and Daumier, the last theater of the Human Comedy, which has come down to us with all its grime and all its treasures."[4]

There is an alchemy in the art of Pierre Marie Brisson that creates a mood of weathered beauty and elegant decay through the creation and destruction of his surfaces. Their visual presence evokes memories as surely as those reawakened by a scent or a sound. These elements may include the rough surface of an ancient wall, the *craquelure* of old paint, the decorative pattern of wallpaper and woven fabric, and the minimal shorthand figuration done either through

the assurance of artistic sophistication or the inherent practice of archaic beliefs. Brisson's art is very chic and new, yet timeworn and antique. It is avant-garde and ingenious, yet linked visually and spiritually to primitive sensibilities. Finally, it is skillfully crafted with the best materials, yet part of its success rests with our sense that his works are fashioned from the ugly, discarded fragments of our disposable civilization, rescued and revitalized by the hand of an artist.

Picasso could have been speaking of Brisson when he said, "I want to get to the stage where nobody can tell how a picture of mine is done. What's the point of that? Simply that I want nothing but emotion given off by it."[5] Pierre Marie Brisson creates an art that invites, no, demands repeated viewing over time. His paintings, drawings and prints, like the best of poetry, cinema and fine art, ask more questions than they answer.

Art is a continuity: it goes forward yet ever looks backward. Pierre Marie Brisson is not one to obscure his sources of inspiration. His artistic roots are buried deep in the soil of his native France, reaching back even to prehistory, to the mystical renderings on the cave walls of Lascaux. At the time of those drawings, art truly was a form of magic. To paint a bison being brought down by the tribe on a cave wall was to predict and thus assure the success of a future hunt. Brisson reintroduces the primeval in his work. However, like a good jazz musician developing a riff, he slips a recognizable image in and out of our understanding, while always maintaining the sense of unified composition. Brisson has twentieth century influences as well. Jean Dubuffet, in his dark, thickly impastoed paintings of the 1940s and 50s are a strong link to the spirit that Brisson displays in his work. Dubuffet believed in art but not in

beauty. He wanted his works to challenge rather than seduce. Dubuffet wrote:

"I believe beauty is nowhere. I consider this notion of beauty as completely false. I refuse absolutely to assent to this ideal that there are ugly persons and ugly objects. This idea is for me stifling and revolting. I think the Greeks were the ones, first, to purport that certain objects are more beautiful than others. The so-called savage nations don't believe in that at all. They don't understand when you speak to them of beauty… what is strange is that, for centuries and centuries, and still now more than ever, the men of occident dispute which are the beautiful things and which are the ugly ones. All are certain that beauty exists without doubt, but one cannot find two who agree about the objects which are endowed. And from one century to the next, it changes. The occidental culture declares beautiful, in each century, what is declared ugly in the preceding one."[6]

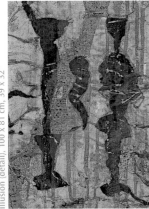

Illusion (detail), 100 x 81 cm, 39 x 32"

Like a complex wine or an unfamiliar cuisine, the art of Pierre Marie Brisson takes time to acclimate on one's aesthetic palate. It is the mixture of the familiar and the fragmented—the sweet of recognition and the tart of the unknown—that is both entrancing and bedeviling. Over one hundred and eighty years ago, Eugene Delacroix commented on the challenge and rewards of being an artist when he wrote, "Outside of the happiness of being praised, there is the happiness of addressing all souls that can understand yours, and so it comes to pass that all souls meet in your painting. What good is the approbation of friends? It is quite natural that they should understand you; so what importance is there in that? What is intoxicating is to live in the mind of others."[7]

Visual and emotional pleasures await those who allow the art of Pierre Marie Brisson to quietly invade their consciousness.

ROBERT FLYNN JOHNSON
CURATOR IN CHARGE
ACHENBACH FOUNDATION FOR GRAPHIC ARTS
FINE ARTS MUSEUMS OF SAN FRANCISCO

[1] W.H. Auden and Louis Kronenberg, ed. *The Viking Book of Aphorisms* (New York: Dorset Press, 1981), 350

[2] *Ibid*, 353

[3] Roland Barthes, translation by Richard Howard, *Camera Lucida* (New York: Hill and Wang, 1983) 26-27

[4] Phillipe Jullian, *The Collector* (London: Sidgwick and Jackson, 1967), 68

[5] Dore Ashton, ed. *Picasso on Art: A Selection of Views* (New York: The Viking Press, 1972), 98

[6] Jean Dubuffet, "Anticultural Positions" from a lecture at the Arts Club of Chicago, December 20, 1951

[7] Ian Crofton, ed. *A Dictionary of Art Quotations* (New York: Schirmer Books, 1988), 154

SURFACE ET SENSIBILITÉ

*Penser est plus intéressant que savoir,
mais moins intéressant qu'observer.*
GOETHE[1]

Nous vivons une époque de standardisation croissante. Des forces puissantes au sein des gouvernements ou des échanges internationaux utilisent toujours davantage des médias totalitaires et agressifs pour nous convaincre de nos goûts et dégoûts… de nos désirs et de nos besoins. Nous devons être vigilants face à ce matraquage de l'ordinaire qui tente de s'emparer de notre jugement moral et esthétique. Le philosophe américain Henry David Thoreau a dit : « Nous devrions traiter notre esprit comme un enfant innocent et ingénu dont nous serions les tuteurs – et prendre garde aux objets et aux sujets que nous soumettons à son attention[2]. » Il n'a jamais suffi que les artistes soient originaux ou créatifs. Il est également nécessaire qu'il s'en trouve qui aient la patience de voir et la sagesse de réfléchir à leur art. Avec la majorité des arts nous faisons l'expérience de la passivité physique. Au théâtre, devant un spectacle de danse, un opéra, un concert, au cinéma ou devant une cassette vidéo, l'art se déroule sous les yeux du spectateur. Seuls les arts graphiques et le mot écrit donnent à l'individu une totale maîtrise puisqu'il a la faculté de leur accorder son attention et sa réflexion aussi longtemps qu'il le souhaite. Cela constitue une individualisation de l'expérience créative qui résiste à la manipulation des forces extérieures. Hélas, il est également vrai qu'une lecture sérieuse et une observation attentive exigent que nous leur consacrions du temps, engagement personnel découragé par notre société moderne toujours plus frénétique. C'est une aptitude, une habitude,

une inclination ou quel que soit le nom qu'on lui donne qui, chez beaucoup d'entre nous, est en danger d'extinction par manque de pratique. Ce qui nous tient à cœur, ce qui provoque en nous une passion esthétique compte moins que le fait même de tenir à quelque chose.

Dans *La Chambre claire*, livre essentiel sur la photographie, le philosophe Roland Barthes utilise les termes *Studium* et *Punctum* pour désigner les propriétés générales de cet art et les qualités uniques et précises qui nous amènent à nous intéresser à une image en particulier. *Studium* renvoie à l'information générale et reconnaissable que nous glanons dans les centaines d'images qui tombent sous nos yeux chaque jour. Cependant, Barthes affirme que dans certaines photos il y a quelque chose, un geste, une pose, une juxta-position, qui les élève à ce qu'il appelle le *Punctum*. Il écrit : « Le second élément vient casser (ou scander) le *Studium*. Cette fois, ce n'est pas moi qui vais le chercher (comme j'investis de ma conscience souveraine le champ du *Studium*), c'est lui qui part de la scène, comme une flèche, et vient me percer. Un mot existe en latin pour désigner cette blessure, cette piqûre, cette marque faite par un instrument pointu ; ce mot m'irait d'autant mieux qu'il renvoie aussi à l'idée de ponctuation et que les photos dont je parle sont en effet comme ponctuées, parfois même mouchetées, de ces points sensibles ; précisément, ces marques, ces blessures sont des points. Ce second élément qui vient déranger le *Studium,* je l'appellerai donc *Punctum* ; car *Punctum,* c'est aussi piqûre, petit trou, petite tache, petite coupure – et aussi coup de dés. Le *Punctum* d'une photo, c'est ce hasard qui, en elle, me point (mais aussi me meurtrit, me poigne)[3] . »

Cette notion de *Punctum* définie par Barthes est omnipré-sente dans l'art de Pierre Marie Brisson. L'artiste associe

plusieurs éléments d'expérience que nous avons tous observés en différentes époques et en différents lieux, mais jamais au même moment ni au même endroit, sinon dans ses œuvres.

Quelqu'un a dit que l'art n'est pas une forme de communication mais un véhicule permettant à l'artiste de partager son expérience avec le spectateur. L'œuvre de Brisson correspond à cette description. Elle est riche de plusieurs strates d'expressions artistiques capables d'ouvrir la porte à des couches oubliées ou refoulées de nos mémoires. Mais pour que cela se produise, il faut que le spectateur accepte de s'arrêter assez longtemps, non seulement pour regarder, mais aussi pour ressentir le sens de l'œuvre.

Nous vivons dans une culture saturée des designs lisses et modernes de notre âge de consommation. Ces produits remplissent leur mission par leur fonctionnalité, leur efficacité et un certain style… pourtant beaucoup suscitent en nous un sentiment subconscient de perte. La dimension artistique et la patine du temps qui émanent d'une belle chose appréciée à travers les âges sont ces composantes absentes que nous sommes nombreux à rechercher notre vie durant. Ces concepts ne posent pas de problème aux Européens, qui avec leur longue et riche histoire culturelle en ont une conscience bien plus aiguë [que les Américains]. Comme le faisait remarquer Phillipe Jullian : « Le collectionneur français […] ne craint ni la poussière ni les éraflures ; il est à l'aise dans cette sordide salle des ventes de l'hôtel Drouot : le seul endroit de Paris encore imprégné du monde de Balzac et de Daumier, le dernier théâtre de la Comédie humaine qui soit parvenu jusqu'à nous avec toute sa crasse et ses trésors[4]. »

Il y a une alchimie dans l'art de Pierre Marie Brisson qui crée une ambiance de beauté érodée et de décomposition élégante à travers la création et la destruction des surfaces. Leur présence visuelle réveille des souvenirs aussi sûrement qu'une odeur ou un son. Parmi ces éléments, il peut y avoir la surface rugueuse d'un vieux mur, les craquelures d'une peinture ancienne, les motifs décoratifs d'un papier peint ou d'un tissu, et la figuration minimale du signe sténographique, traduite soit par l'intermédiaire d'une sophistication artistique, soit par la pratique inhérente de croyances archaïques. L'art de Brisson est extrêmement chic et moderne et pourtant usé et antique. C'est un art avant-gardiste ingénieux et cependant apparenté visuellement et spirituellement aux sensibilités primitives. Enfin, c'est un art habilement créé à partir des meilleurs matériaux, et pourtant son succès est en partie dû à notre perception de ces œuvres comme modelées dans le laid, dans les fragments mis au rebut de notre civilisation jetable, sauvés et revivifiés par la main d'un artiste.

Picasso aurait pu parler de Brisson quand il a dit : « Je veux en arriver au point où personne ne puisse dire comment est faite une de mes peintures. Pour quelles raisons ? Simplement parce que je veux que ma toile dégage uniquement de l'émotion[5]. » Pierre Marie Brisson crée un art qui invite, non, exige, d'être vu et revu sur une longue période de temps. Ses peintures, ses dessins et ses tirages, comme la meilleure poésie, le cinéma et les beaux-arts, posent davantage de questions qu'ils ne donnent de réponses.

L'art est une continuité : il va de l'avant mais toujours en regardant vers le passé. Pierre Marie Brisson n'est pas homme à masquer ses sources d'inspiration. Ses racines artistiques s'enfoncent profondément dans le terreau de sa France natale, s'étendant jusqu'à la préhistoire, avec les peintures au rendu mystique des parois des grottes de Lascaux. À l'époque où ces dessins étaient réalisés, l'art était

vraiment une forme de magie. Peindre un bison vaincu par la tribu sur la paroi d'une grotte c'était prédire et donc s'assurer du succès d'une chasse future. Brisson réintroduit le primitif dans son œuvre. Cependant, à l'instar d'un bon musicien de jazz improvisant sur un thème, il propose une image reconnaissable à notre compréhension sans jamais cesser de préserver l'unité de la composition.

Brisson est également influencé par le XXᵉ siècle. Les peintures sombres, chargées de matière, des années quarante et cinquante de Jean Dubuffet représentent un lien solide avec l'esprit dont Brisson investit ses œuvres. Dubuffet croyait dans l'art mais pas dans la beauté. Il voulait que ses toiles remettent en question et non qu'elles séduisent. Il écrivit :

« La beauté n'est nulle part, pour moi. Je tiens cette notion de beauté pour complètement erronée. Je refuse absolument d'acquiescer à cette idée qu'il y a des personnes laides et des objets laids. Elle m'apparaît consternante et elle me révolte. Je crois que ce sont les Grecs qui furent les inventeurs de cette idée que des objets sont plus beaux que d'autres. Le prétendu sauvage ne croit pas du tout à cela. Il ne comprend pas ce que vous voulez dire avec votre beauté. C'est même justement la raison qui lui vaut le nom de sauvage. Ce nom réservé à qui ne comprend pas qu'il y a des choses belles et des choses laides et n'a pas de souci de cet ordre [...] ce qui est étrange c'est que depuis siècles et siècles (et aujourd'hui plus que jamais) l'Occidental dispute desquelles sont les choses belles et les laides. Nul ne met en doute que la beauté existe mais on ne peut trouver deux personnes pour s'accorder sur les objets qui en sont ou non gratifiés. D'un siècle au suivant c'en sont d'autres. La culture d'Occident à chaque nouveau siècle proclame beau ce qui était proclamé laid au siècle précédent[6]. »

Comme il faut du temps pour apprendre à goûter un vin complexe ou une cuisine aux saveurs étranges, de même, il en faut pour que le goût esthétique s'accoutume à l'art de Pierre Marie Brisson. C'est ce mélange du familier et du fragmenté – le sucré de la reconnaissance et l'aigreur de l'inconnu – qui est à la fois un enchantement et une torture. Il y a plus de cent quatre-vingts ans Eugène Delacroix s'exprimait sur les difficultés et les satisfactions d'être artiste quand il écrivit : « Hormis le plaisir de s'entendre loué, il y a le bonheur de s'adresser à toutes les âmes capables de comprendre la vôtre et c'est ainsi que toutes les âmes se rencontrent dans votre peinture. Que vaut l'approbation des amis ? Il est naturel qu'ils vous comprennent, alors quelle importance cela peut-il avoir ? Ce qui est enivrant, c'est de vivre dans l'esprit des autres[7]. »

Des plaisirs visuels et émotionnels attendent ceux qui laisseront l'art de Pierre Marie Brisson tranquillement s'emparer de leur conscience.

ROBERT FLYNN JOHNSON

CONSERVATEUR EN CHEF
ACHENBACH FOUNDATION FOR GRAPHIC ARTS
FINE ARTS MUSEUM OF SAN FRANCISCO

Traduit de l'anglais par Sophie Léchauguette

[1] W.H. Auden and Louis Kronenberg, dir., *The Viking Book of Aphorisms*, Dorset Press, New York, 1981, p. 350.

[2] *Ibid.*, p. 353.

[3] Roland Barthes, *La Chambre claire – Note sur la photographie,* Cahiers du cinéma-Gallimard-Le Seuil, 1980.

[4] Philippe Jullian, *The Collector*, Sidgwick and Jackson, Londres, 1967, p. 68.

[5] Dore Ashton, dir., *Picasso on Art : A Selection of Views*, The Viking Press, New York, 1972, p. 98.

[6] Jean Dubuffet, « Positions anticulturelles », *L'Homme du commun à l'ouvrage,* Gallimard, coll. Folio, Paris, 1973, p. 71-72.

[7] Ian Crofton, dir., *A Dictionary of Art Quotations*, New York, Schirmer Books, 1988, p. 154.

RÉTROSPECTIVE 1980 - 2000

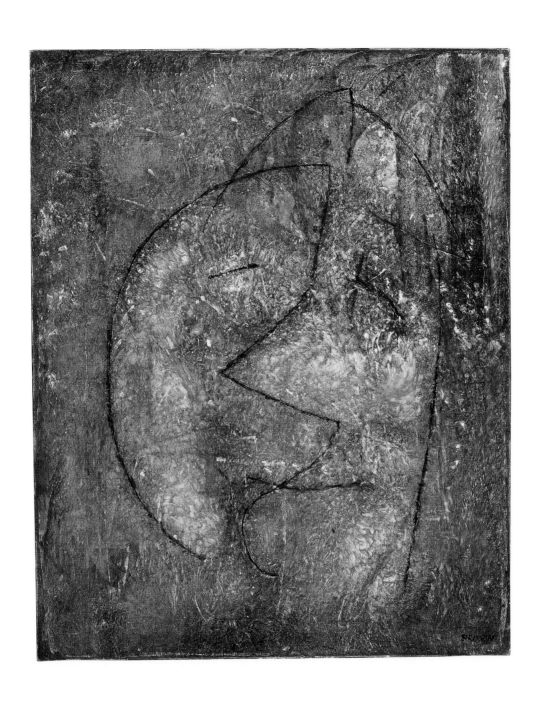

PETIT SOURIRE EN COIN 1981 100 x 81 cm 39 x 32"

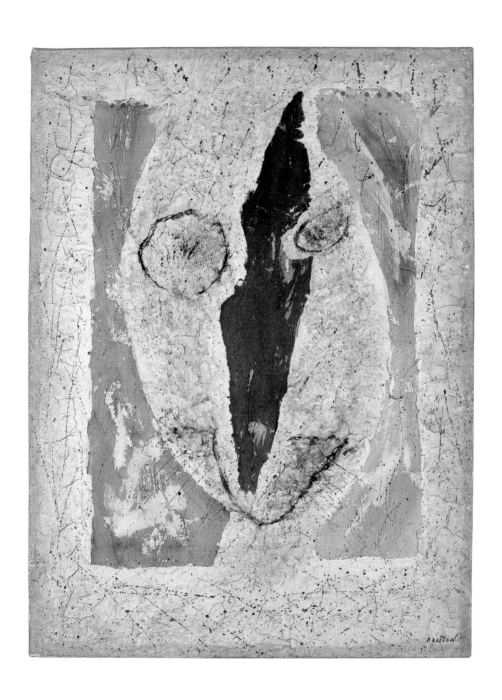

LE NEZ NOIR 1985 130 x 97 cm 51 x 38"

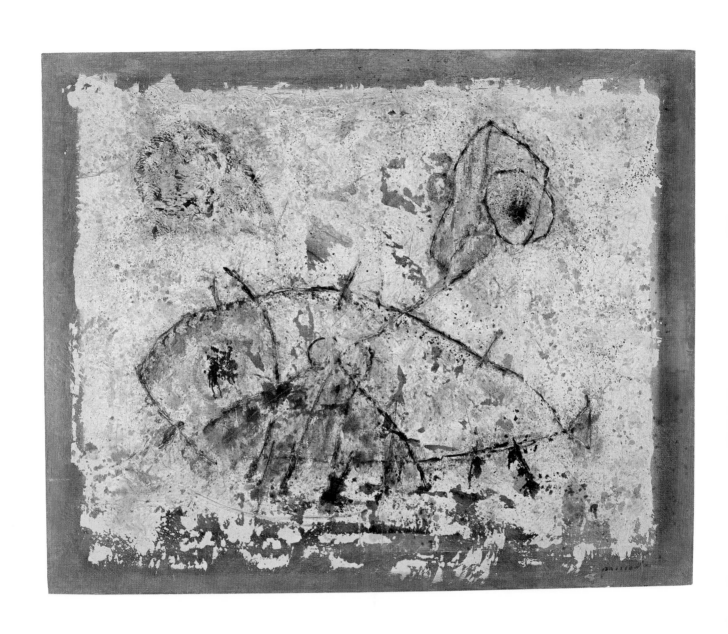

LE POISSON ÉCHOUÉ 1987 130 x 162 cm 51 x 64"

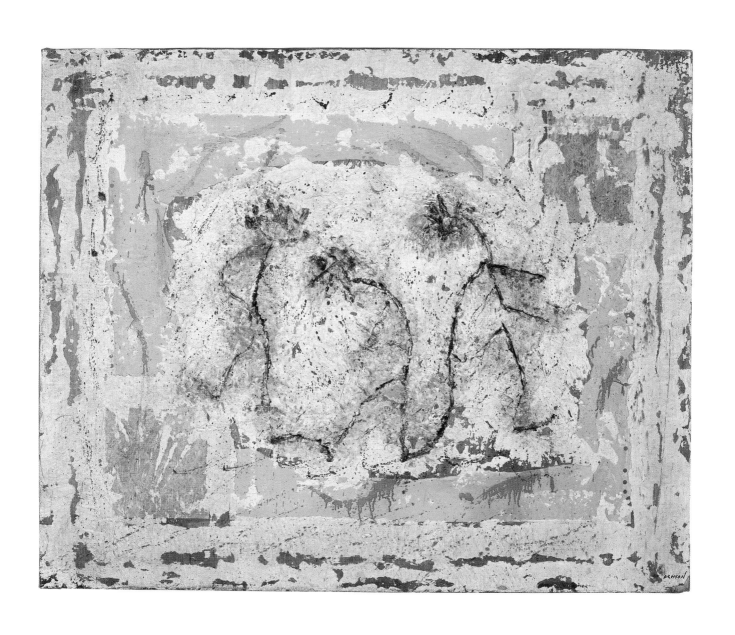

TÊTES FLEURIES 1986 130 x 162 cm 51 x 64"

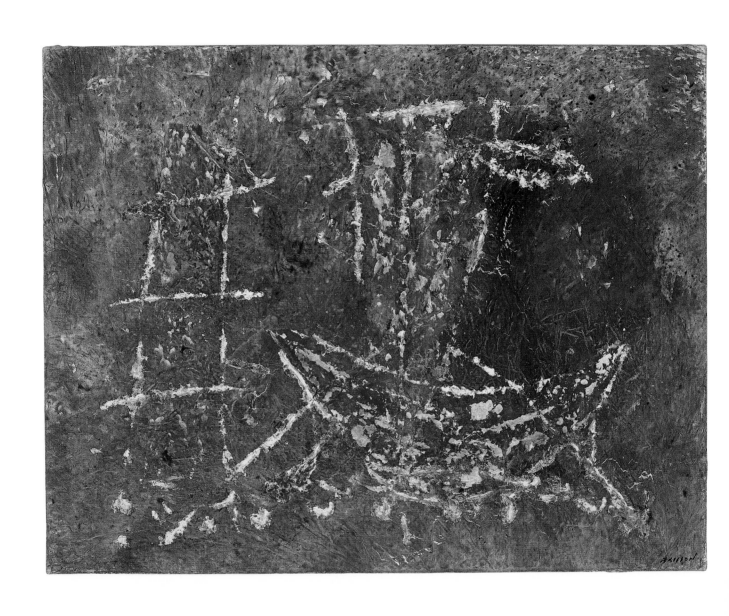

AU PIED DE L'ÉCHELLE 1987 89 x 116 cm 35 x 46" > PETIT MONUMENT 1989 195 x 97 cm 76 x 38"

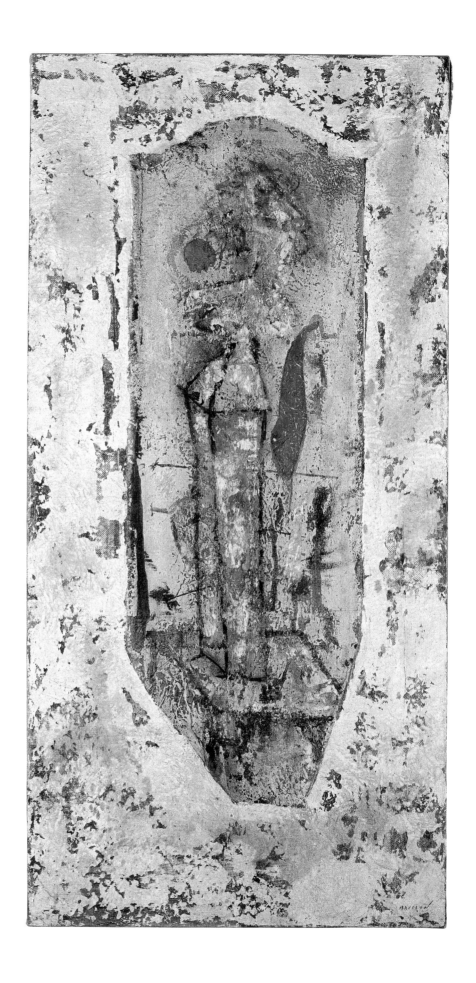

SOUVENIR 1989 130 x 162 cm 51 x 64"

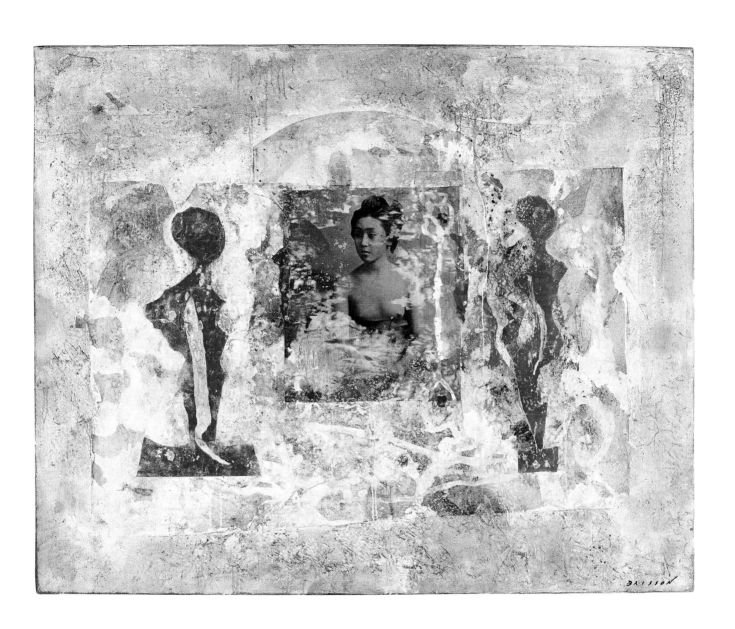

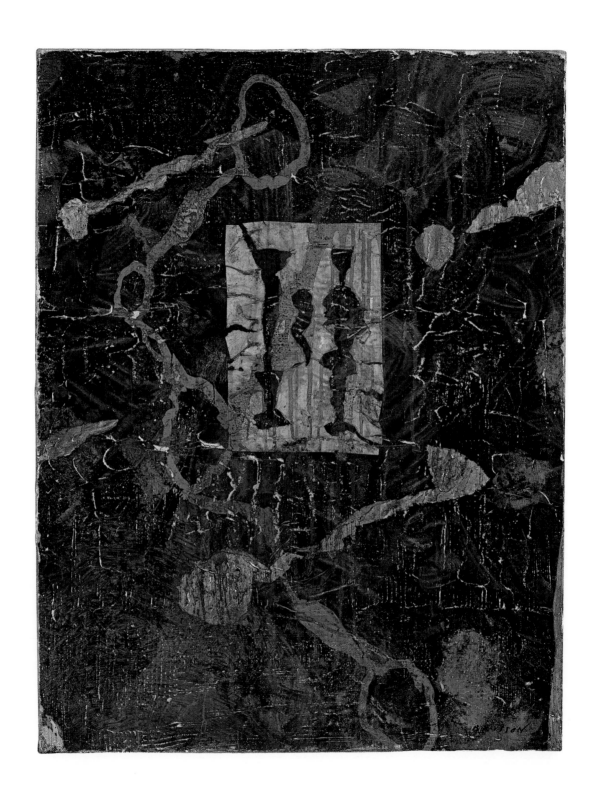

ILLUSION 1992 92 x 73 cm 36 x 29"

Pages précédentes / Previous pages
L'ARBRE DE VIE 1992 250 x 150 cm 98 x 59"

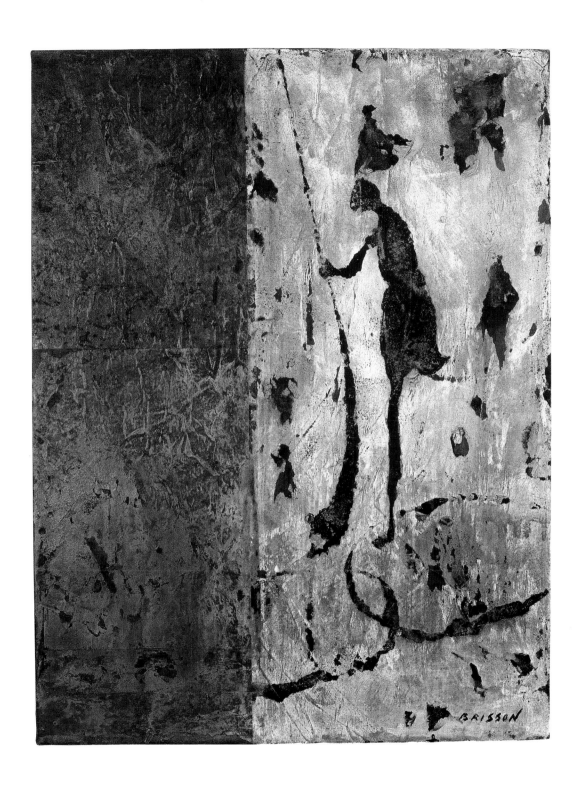

JARDINAGE 1996 116 x 89 cm 46 x 35"

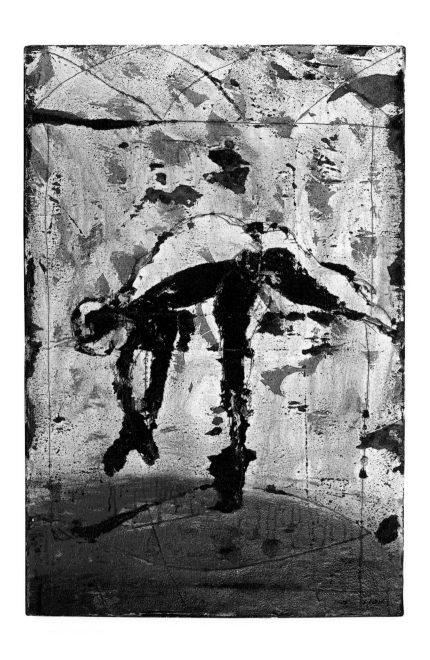

LE COUSIN D'ICARE 1996 73 x 50,5 cm 29 x 20"

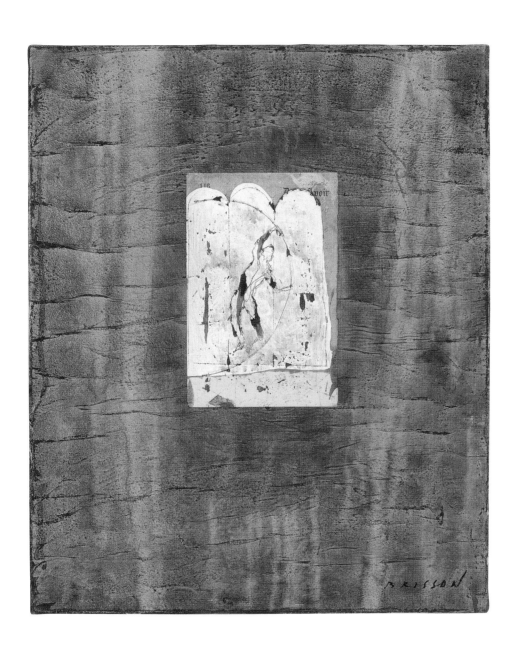

LE CERCEAU 1997 73 x 60 cm 29 x 24"

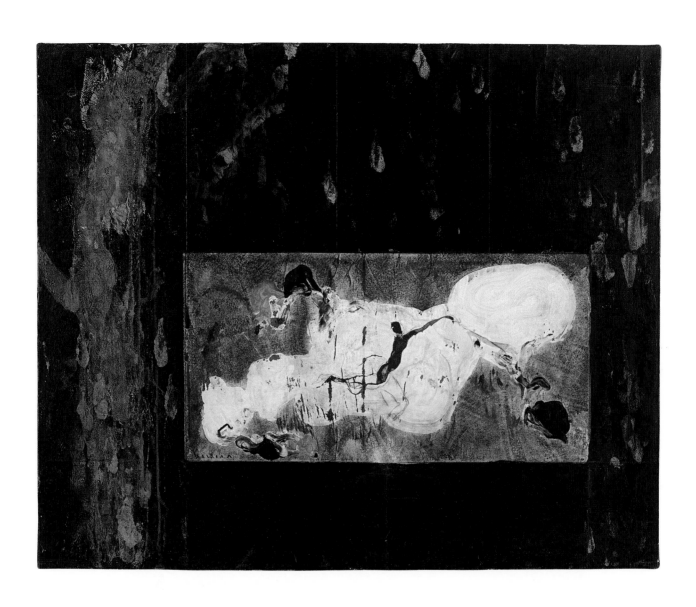

TÉNÈBRES 1998 81 x 100 cm 32 x 39"

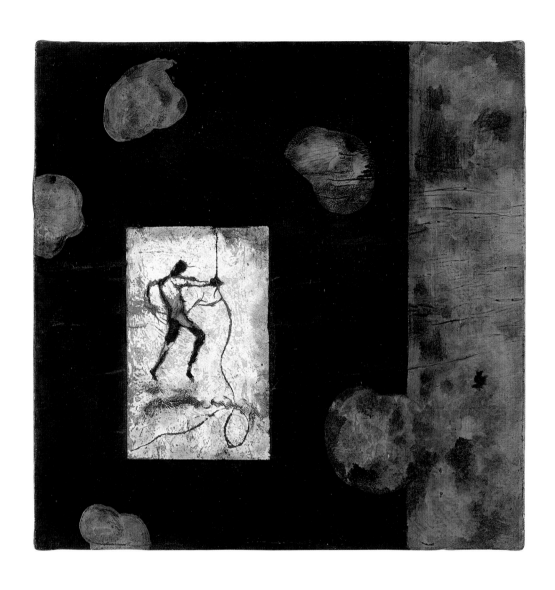

LE SONNEUR 1998 50 x 50 cm 20 x 20"

ALICE 2000 130 x 82 cm 51 x 32"

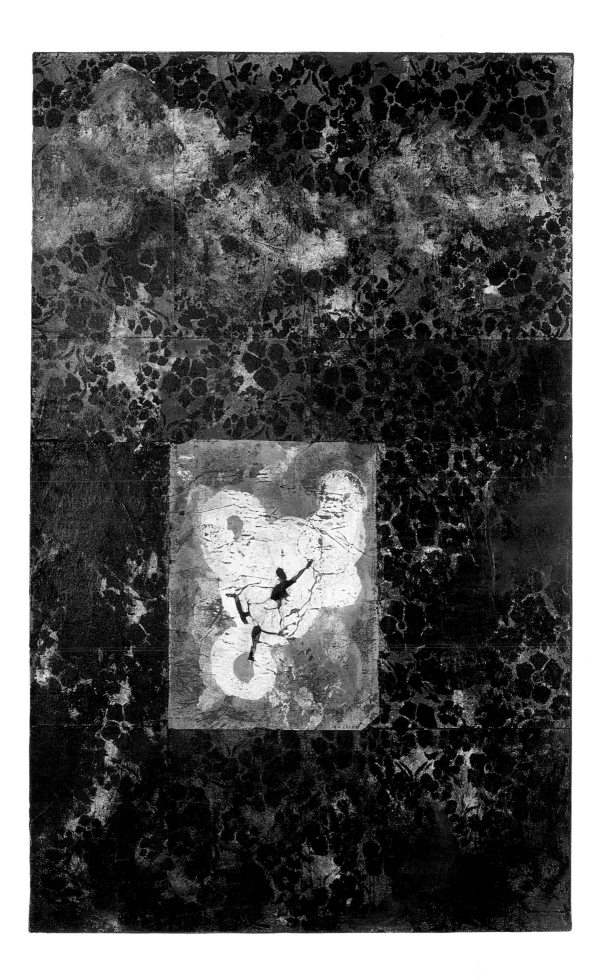

AQUAE CALDAE 2002

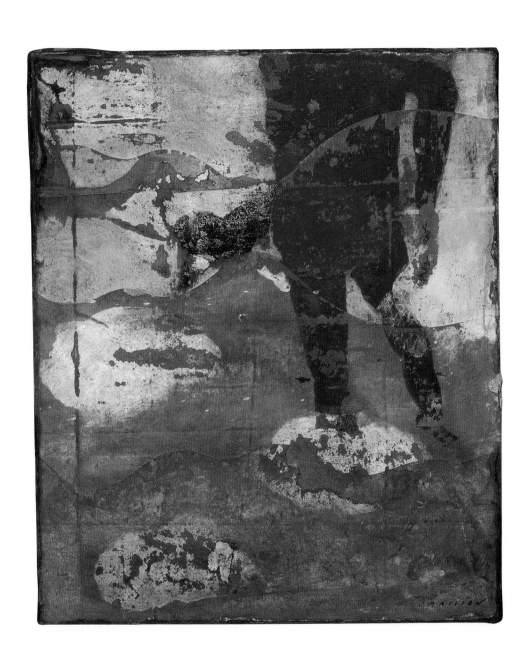

ANTOINE 55 x 46 cm 22 x 18"

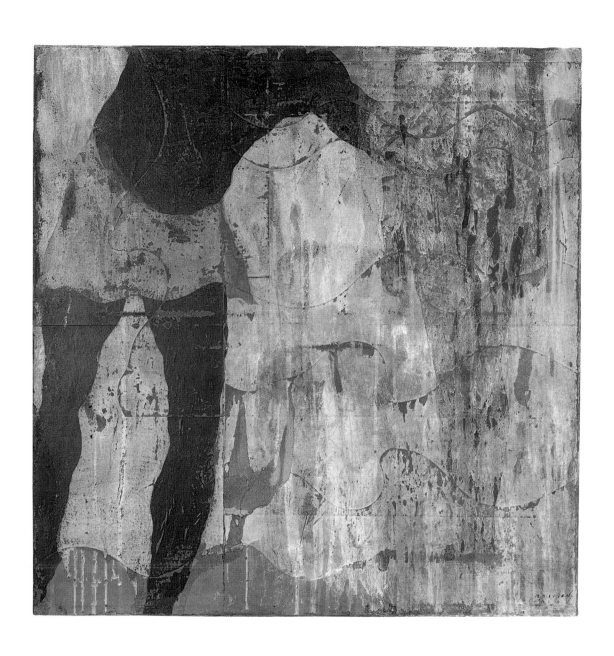

AXIUS 100 x 100 cm 39 x 39"

CLYMÈNE 150 x 150 cm 59 x 59"

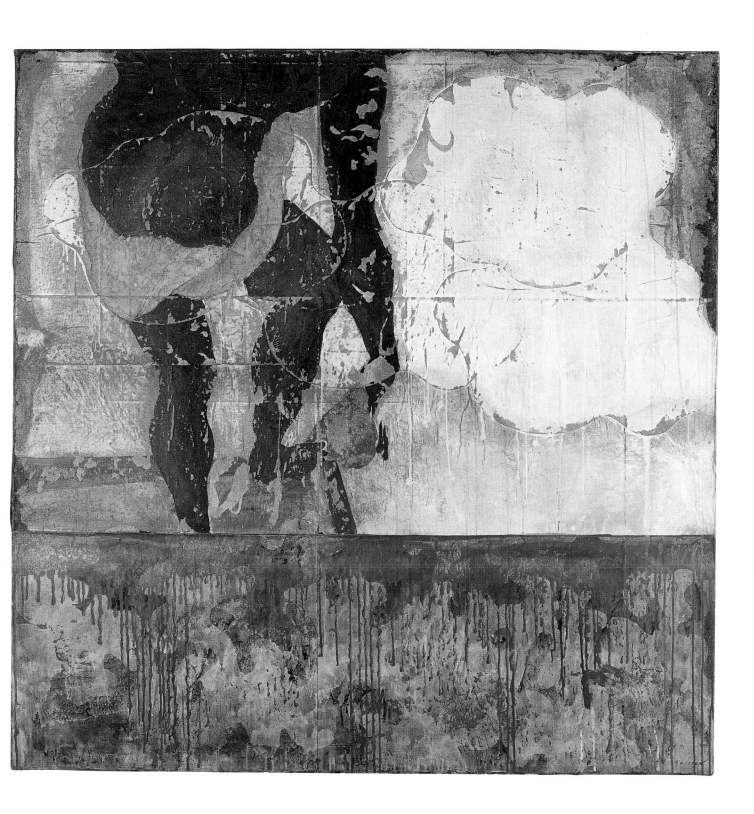

L'ÎLE DE DIA 60 x 192,5 cm 24 x 76"

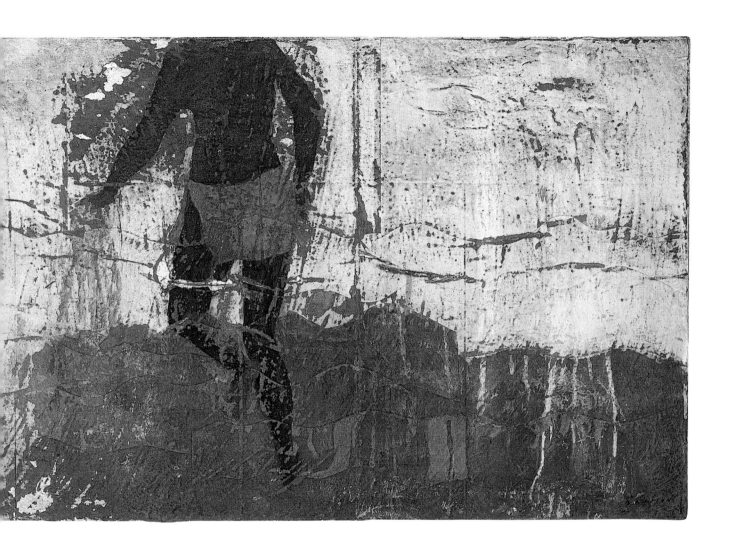

GALATÉE 116 x 89 cm 46 x 35"

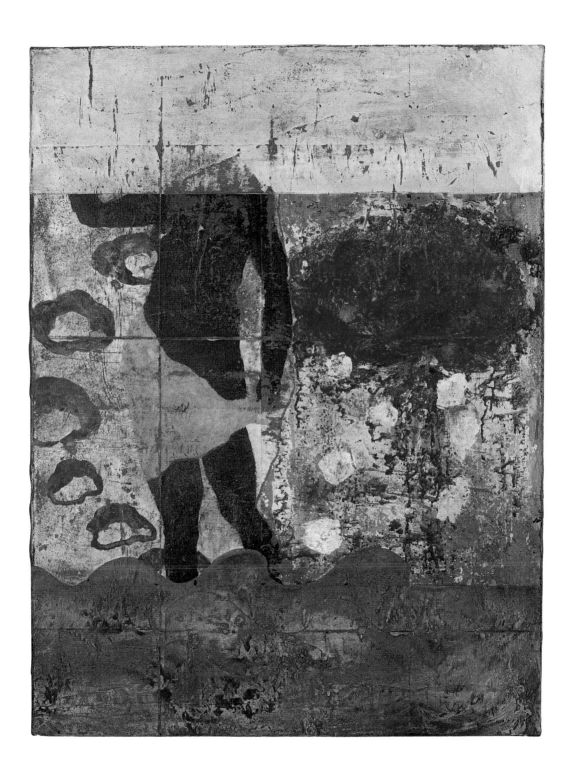

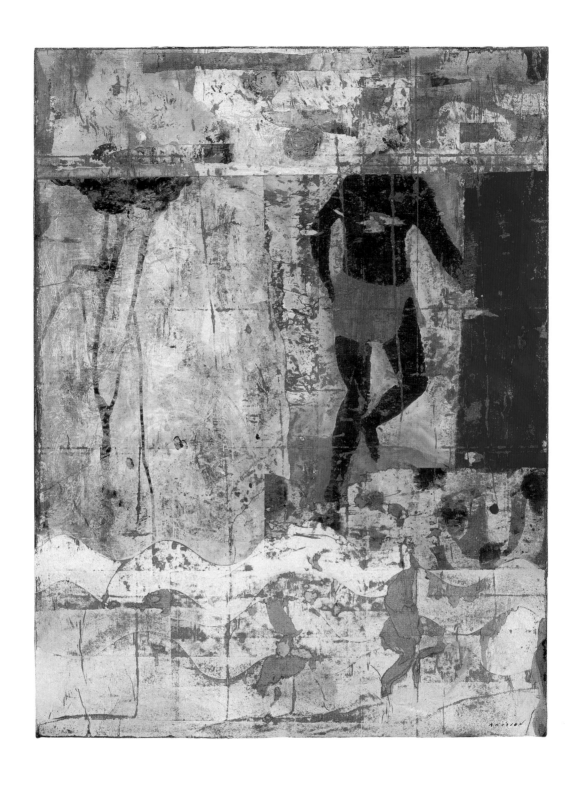

PALLAS 116 x 89 cm 46 x 35"

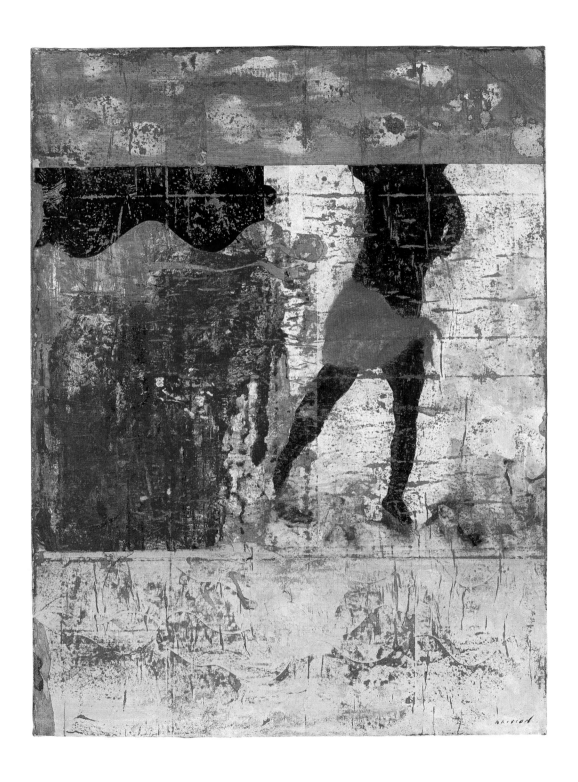

ACESTE 116 x 89 cm 46 x 35"

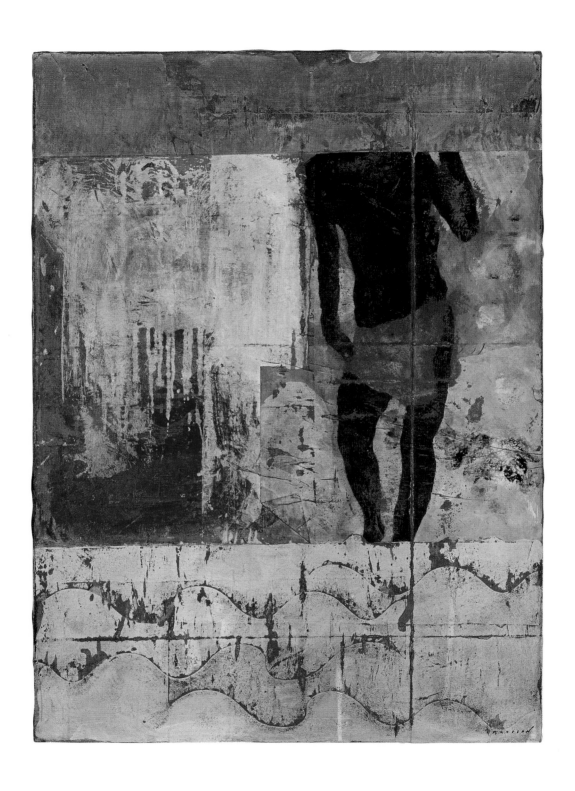

ATTALE 116 x 89 cm 46 x 35"

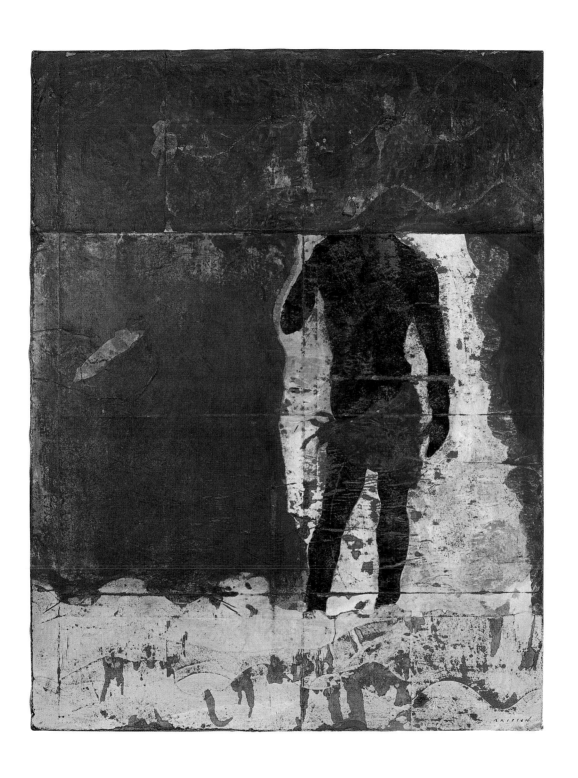

ANCHISE 116 x 89 cm 46 x 35"

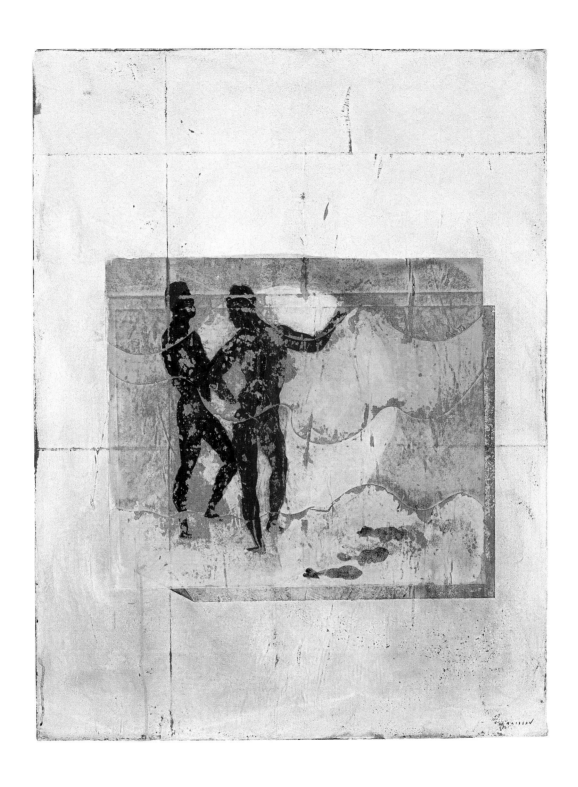

RHÉTORIQUE 116 x 89 cm 46 x 35"

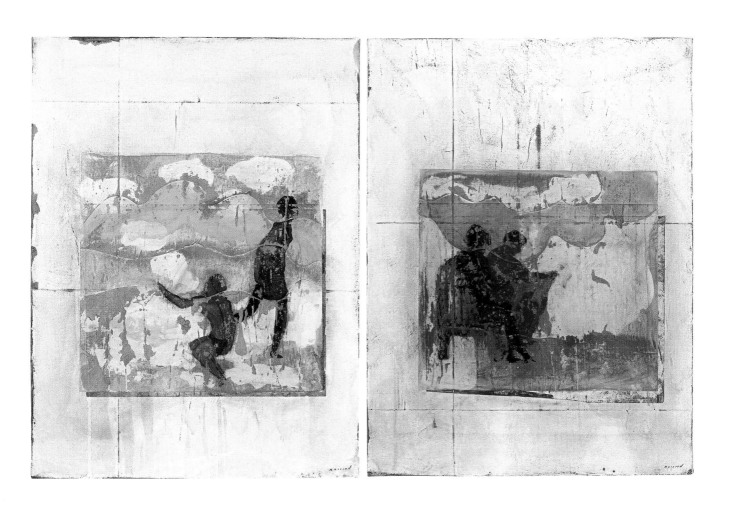

LA RENCONTRE 116 x 89 cm 46 x 35" / LA LECTURE 116 x 89 cm 46 x 35"

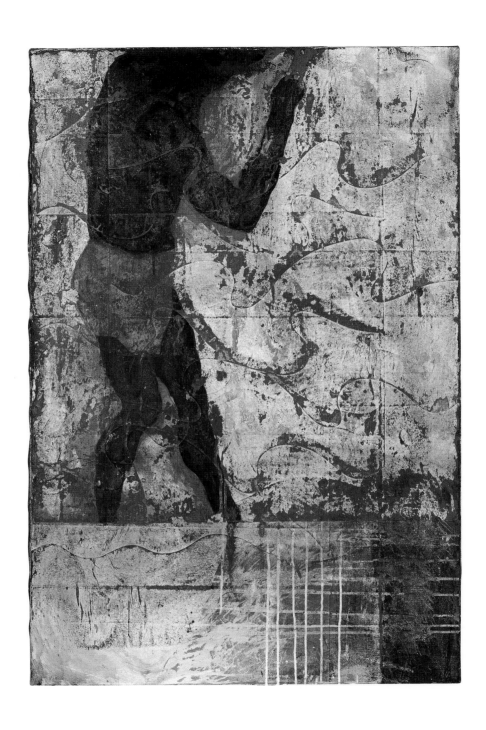

OCTAVE 116 x 81 cm 46 x 32"

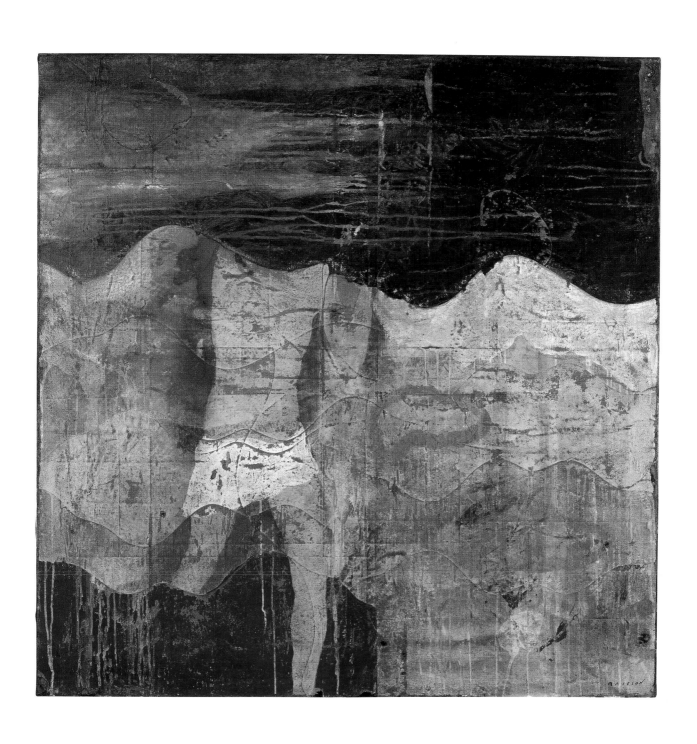

POLLIUS 120 x 120 cm 47 x 47"

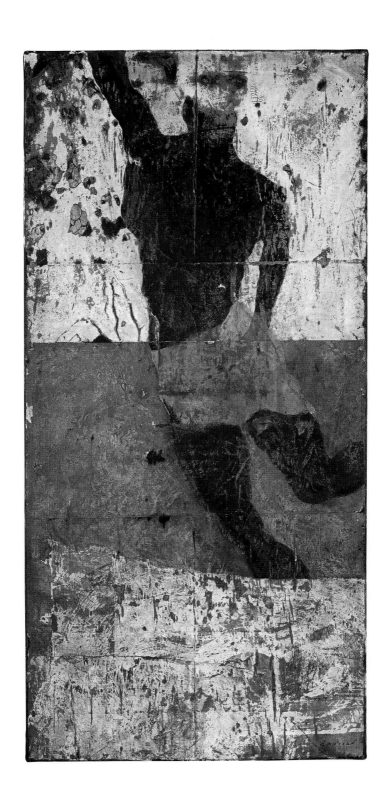

LAVINIA 120 x 60 cm 47 x 24"

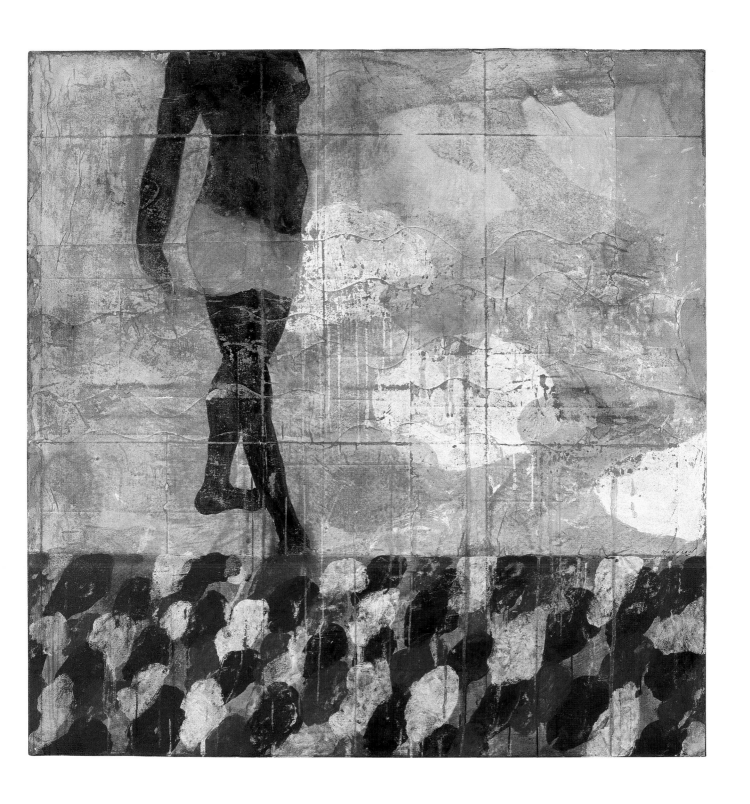

AGRIPPA 150 x 150 cm 59 x 59"

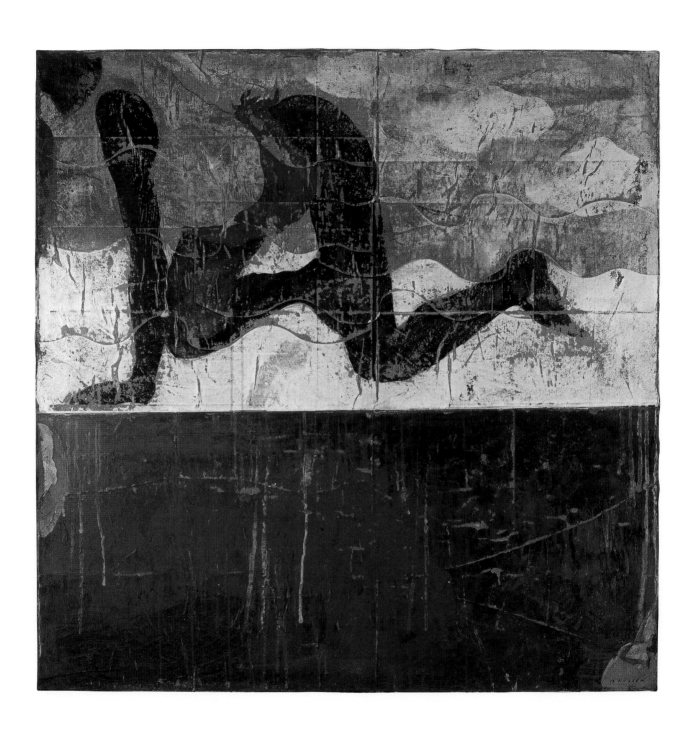

L'INCONNUE 120 x 120 cm 47 x 47"

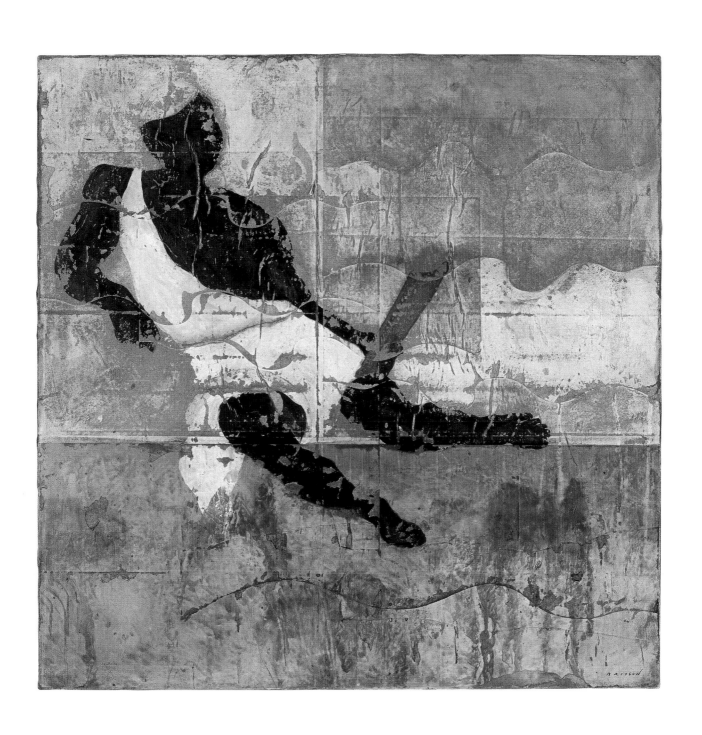

LA PARENTHÈSE 120 x 120 cm 47 x 47"

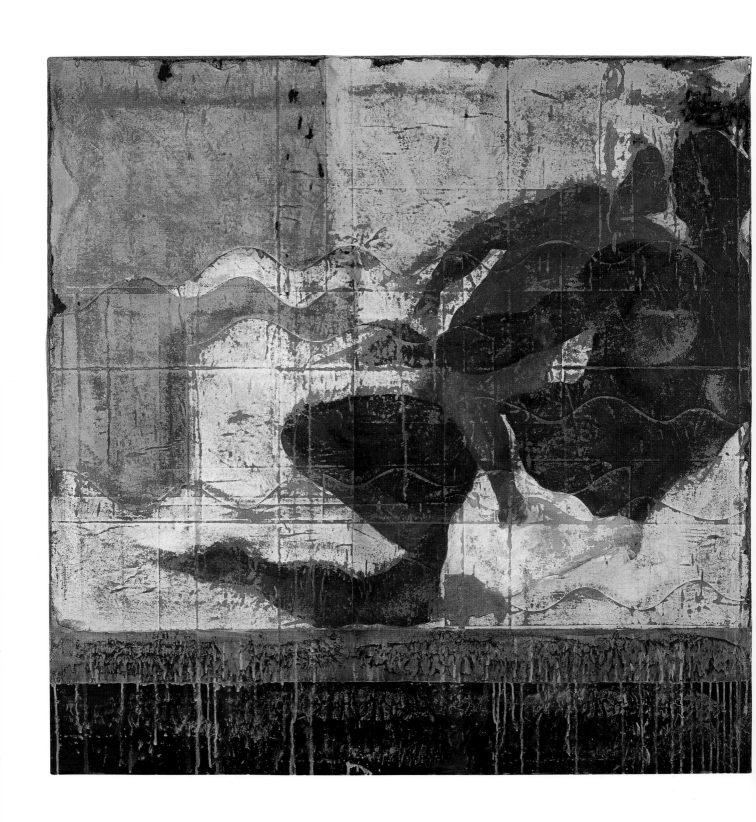

L'ÉTREINTE 150 x 150 cm 59 x 59"

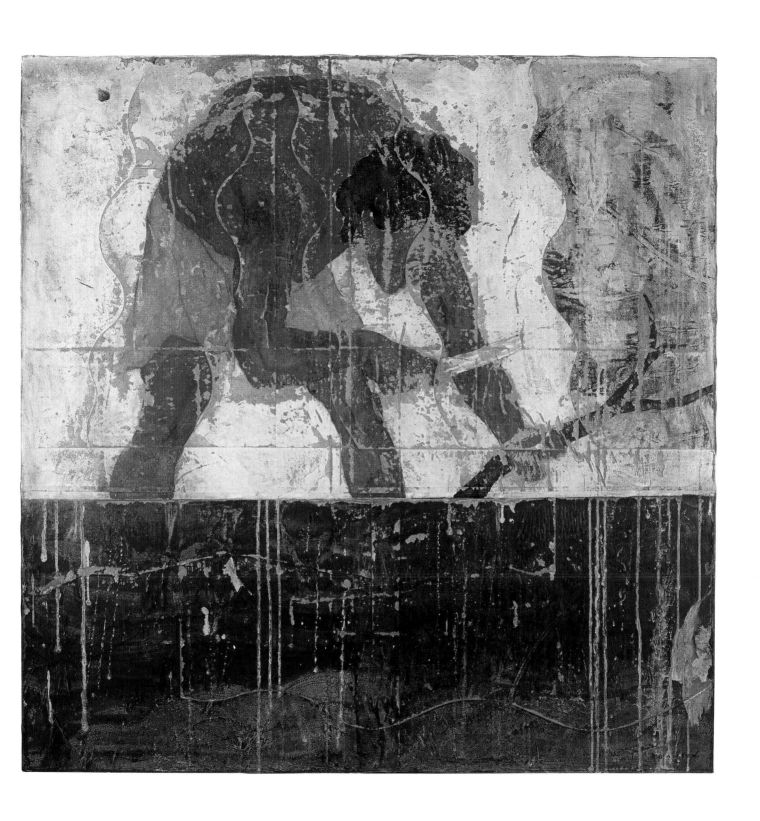

LA BRANCHE 150 x 150 cm 59 x 59"

LES LUTTEURS 150 x 150 cm 59 x 59"

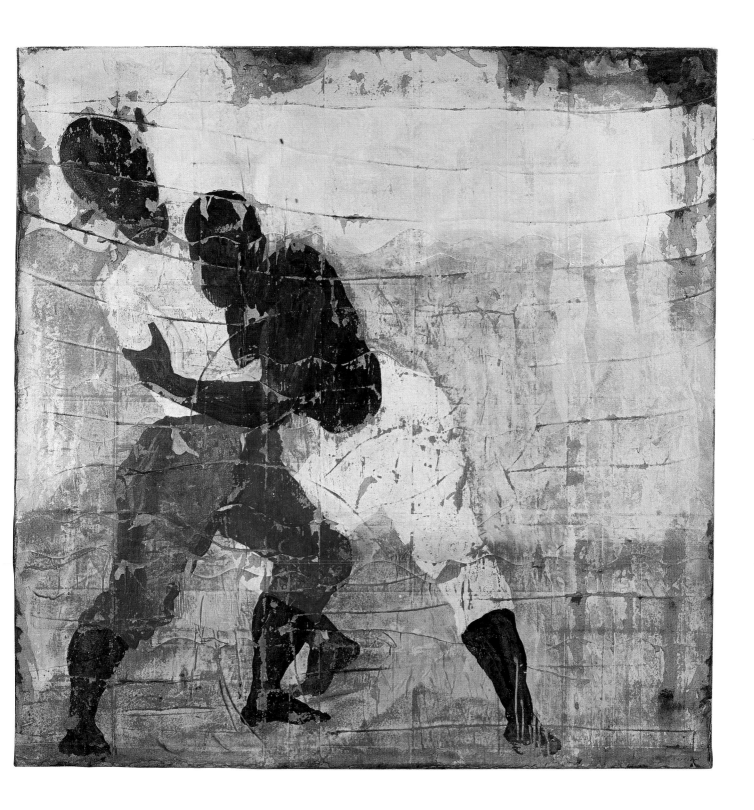

LES JEUX SÉCULAIRES 2002

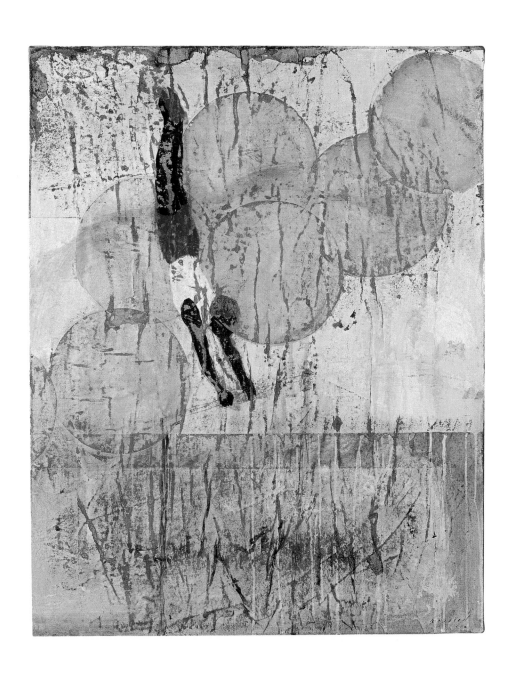

L'ACROBATE I 92 x 73 cm 36 x 29"

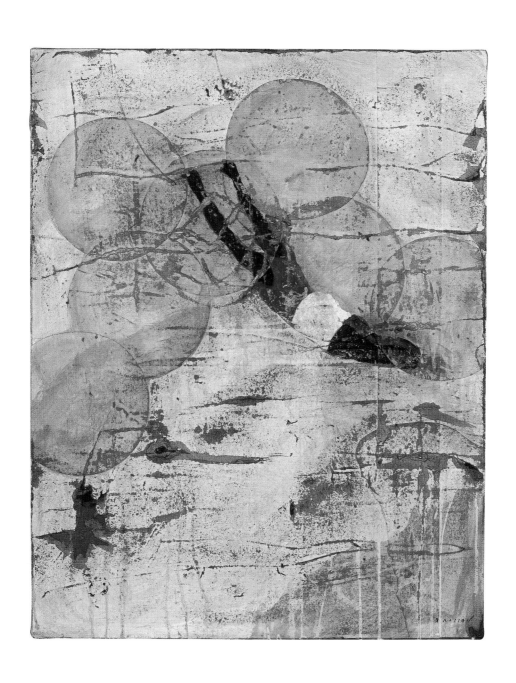

L'ACROBATE II 92 x 73 cm 36 x 29"

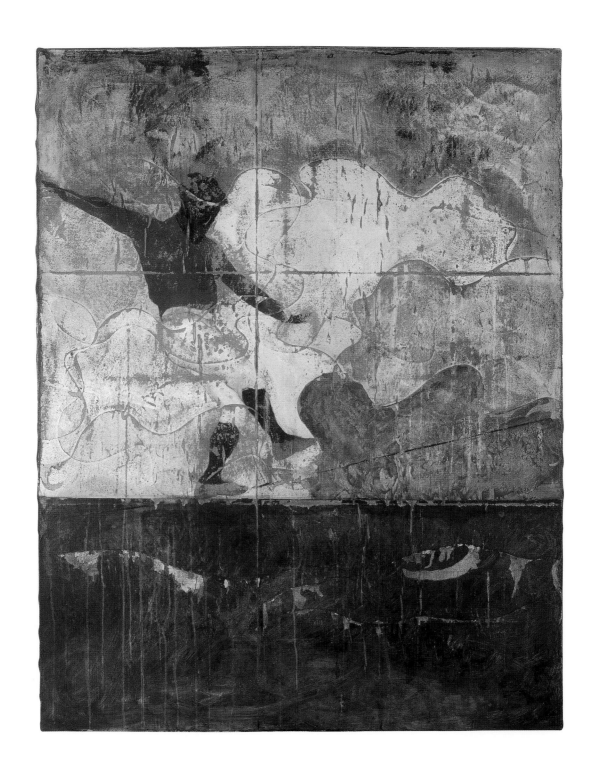

FUNAMBULE **I** 146 x 114 cm 57 x 45"

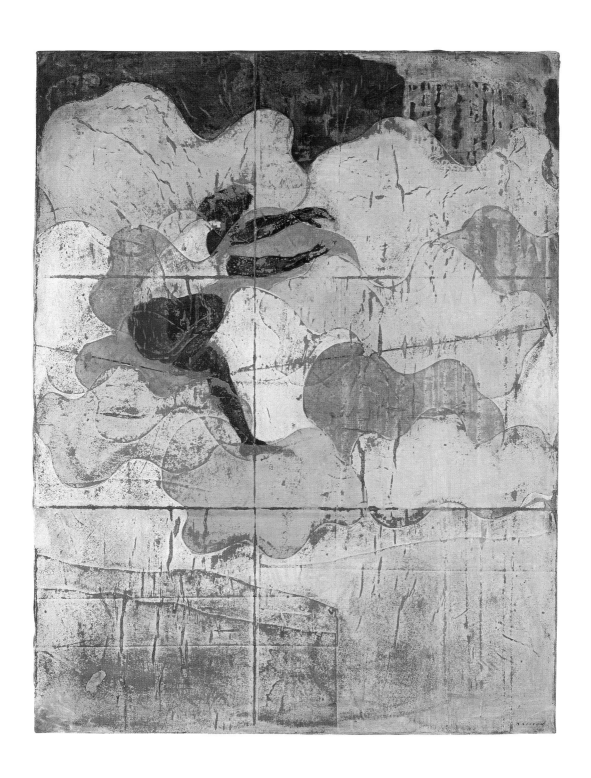

FUNAMBULE II 146 x 114 cm 57 x 45"

FUNAMBULE III 146 x 114 cm 57 x 45"

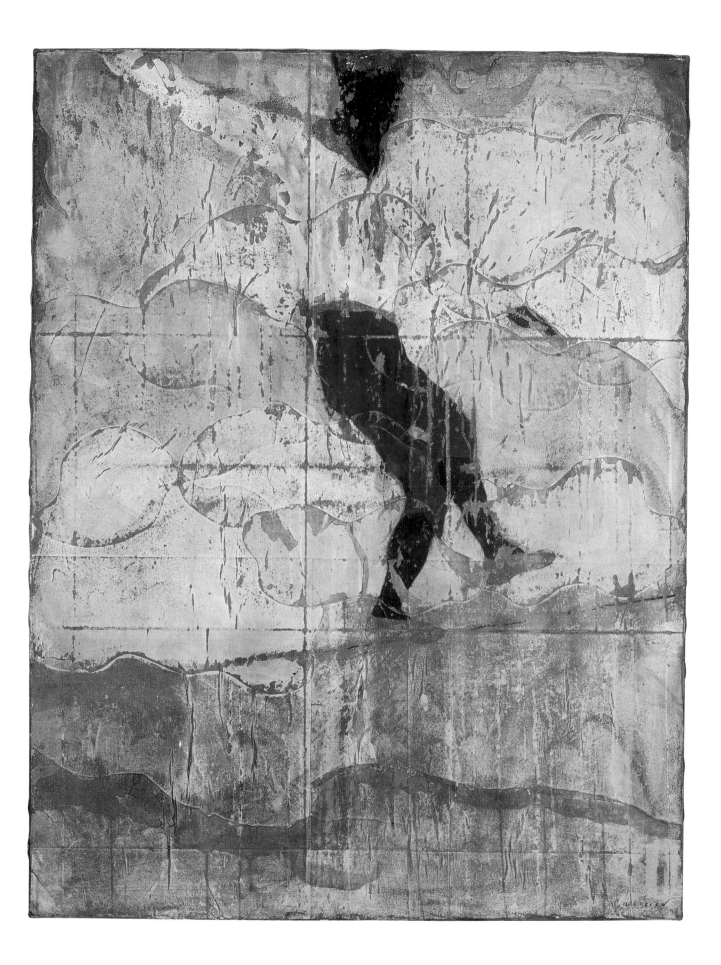

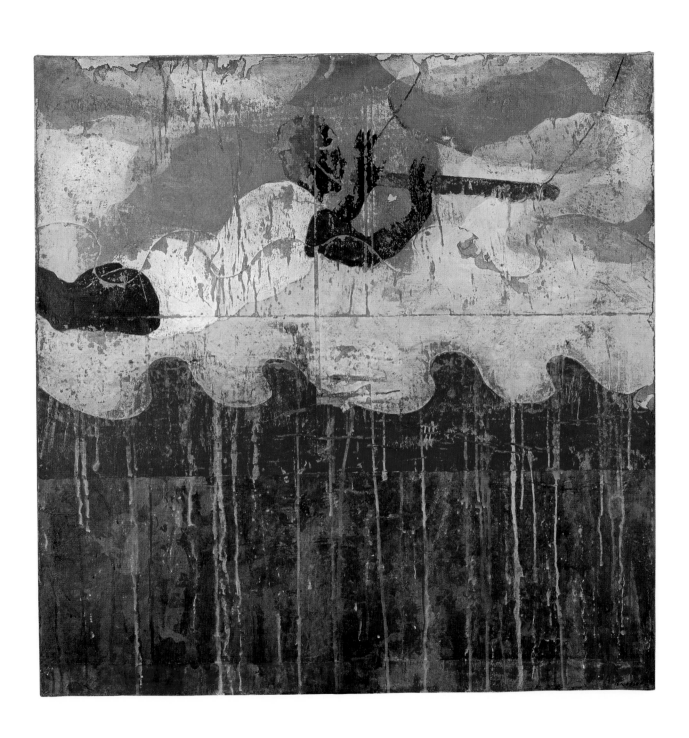

TRAPÉZISTE I 120 x 120 cm 47 x 47"

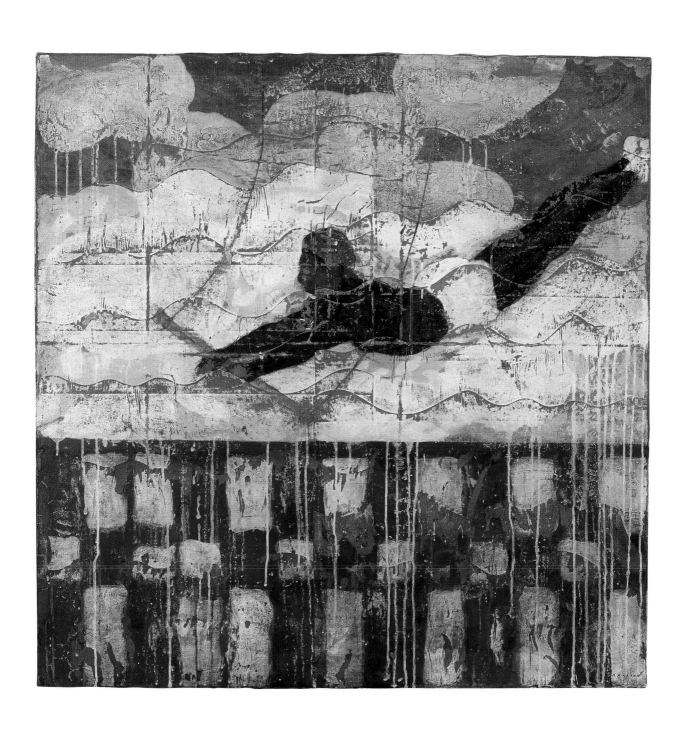

TRAPÉZISTE II 120 x 120 cm 47 x 47"

TRAPÉZISTE III 120 x 120 cm 47 x 47"

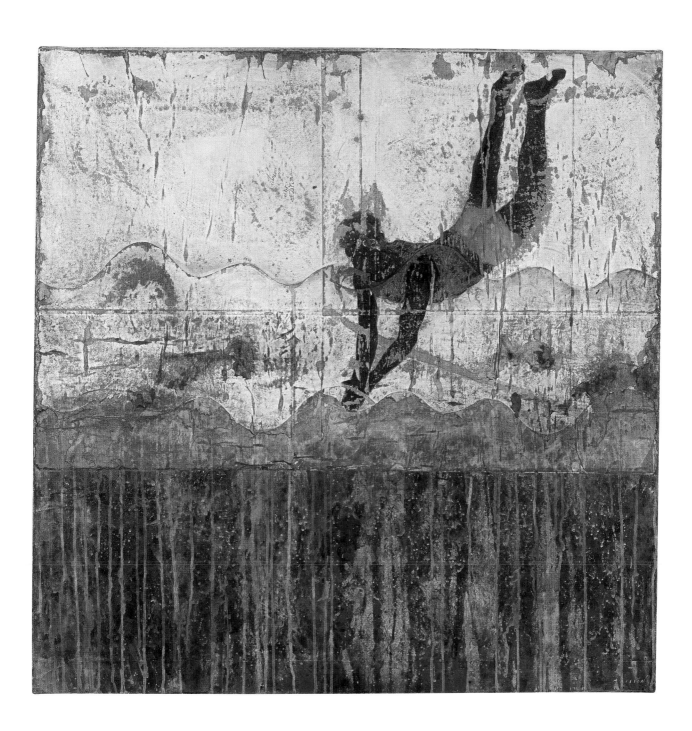

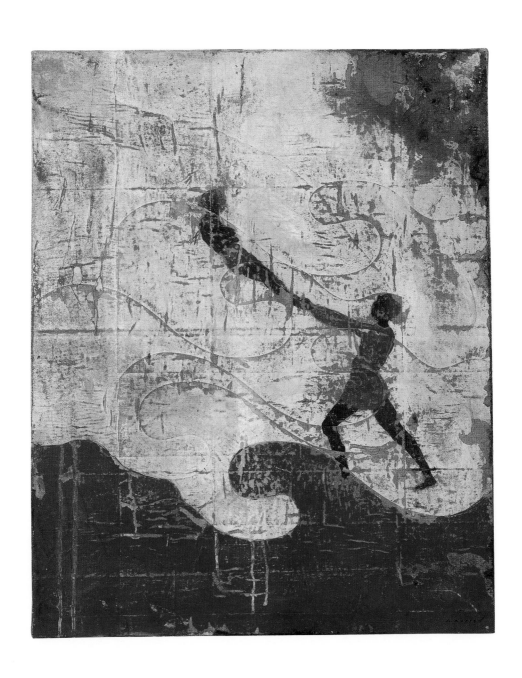

VOLTIGE I 100 x 81 cm 39 x 32"

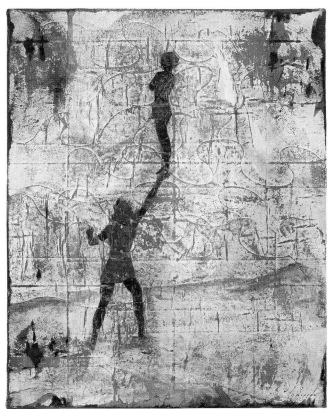 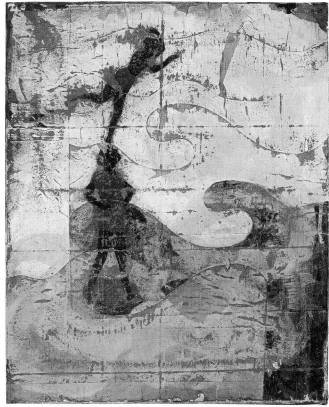

VOLTIGE II 100 x 81 cm 39 x 32" / VOLTIGE III 100 x 81 cm 39 x 32"

LES ÉQUILIBRISTES 150 x 150 cm 59 x 59"

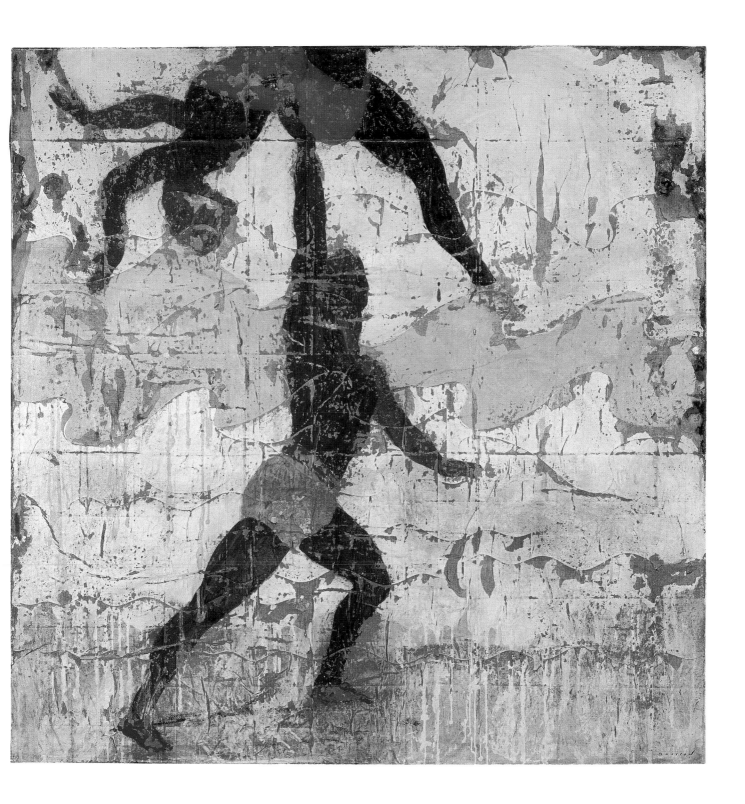

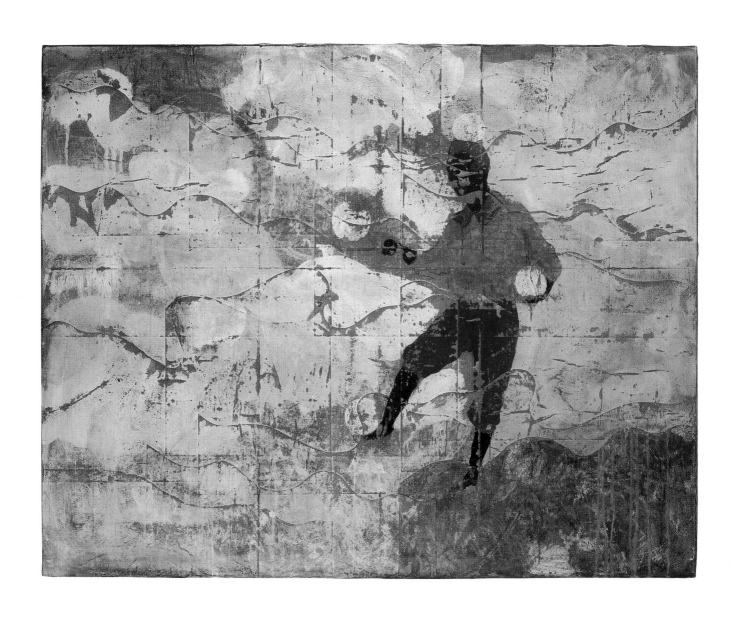

LES JONGLEURS I 114 x 146 cm 45 x 57"

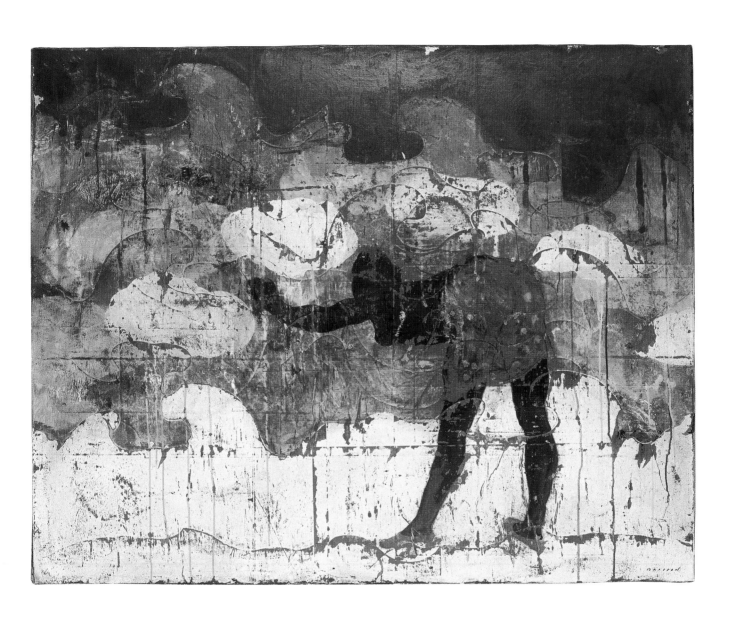

LES JONGLEURS II 114 x 146 cm 45 x 57"

LES JONGLEURS III 114 x 146 cm 45 x 57”

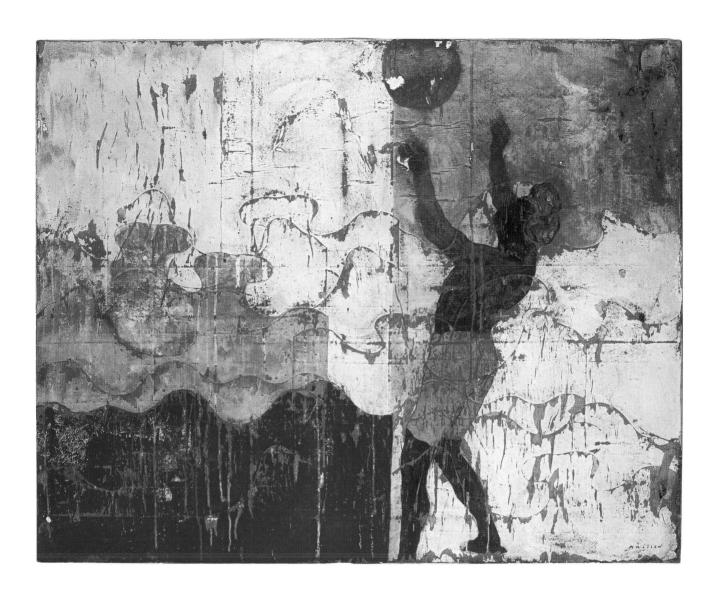

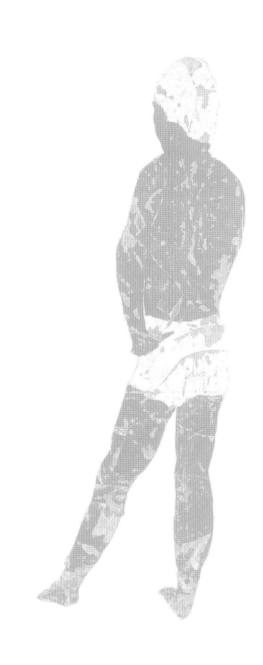

L'ÉTÉ DERNIER 2002

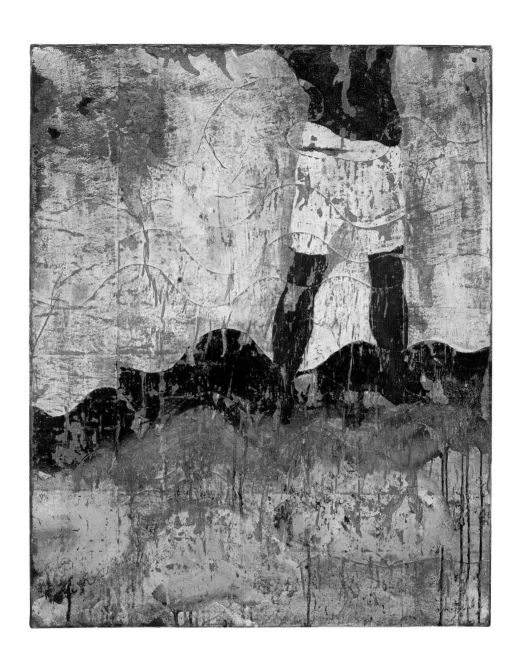

AU ZÉNITH I 100 x 81 cm 39 x 32"

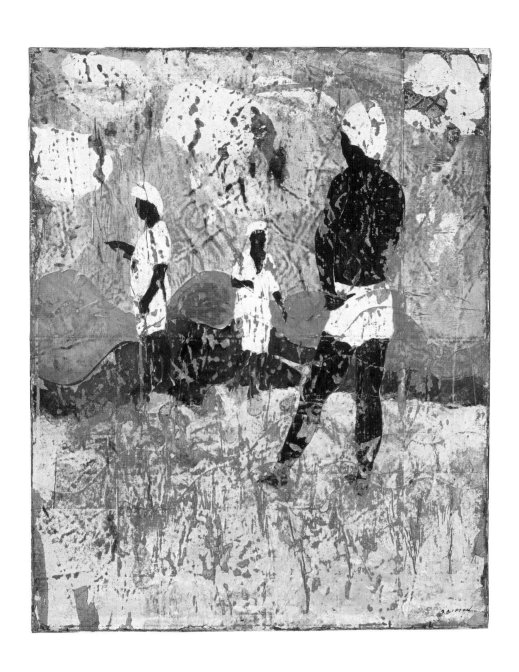

AU ZÉNITH II 100 x 81 cm 39 x 32”

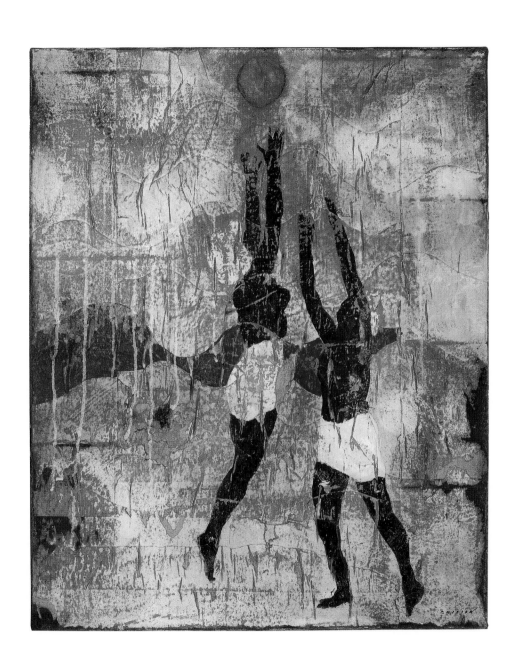

AU ZÉNITH III 100 x 81 cm 39 x 32"

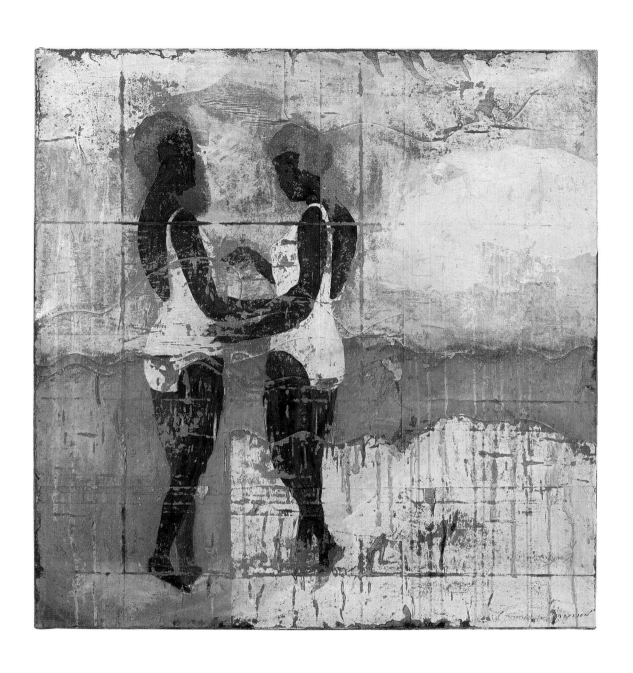

LES SŒURS 100 x 100 cm 39 x 39"

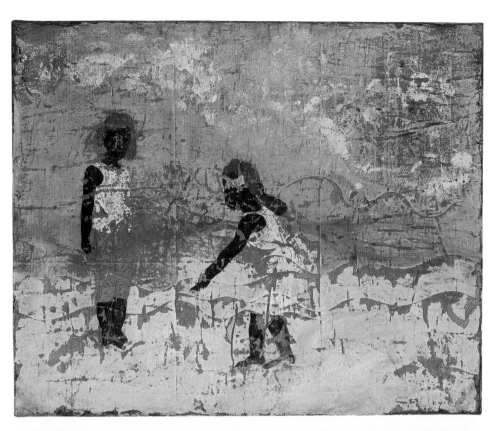

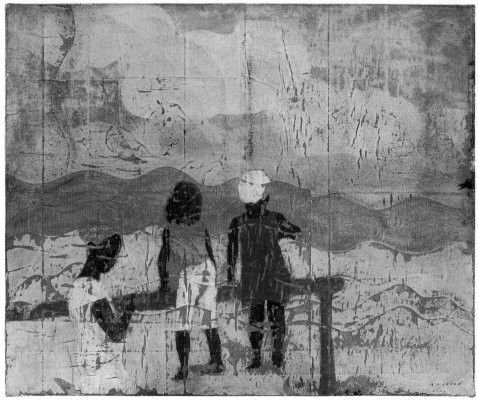

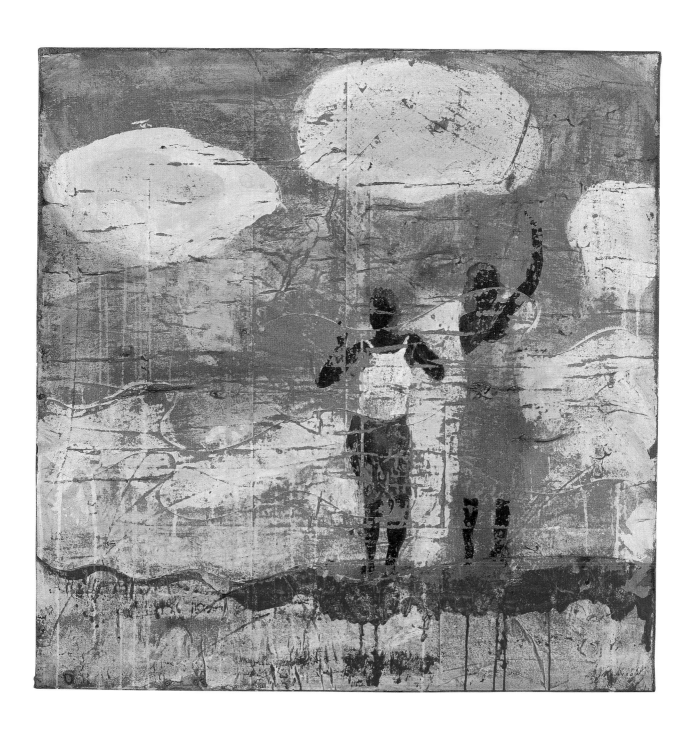

LES JOYEUSES 100 x 100 cm 39 x 39"

< LES PLAISIRS ET LES JOURS I & II 81 x 100 cm 32 x 39"

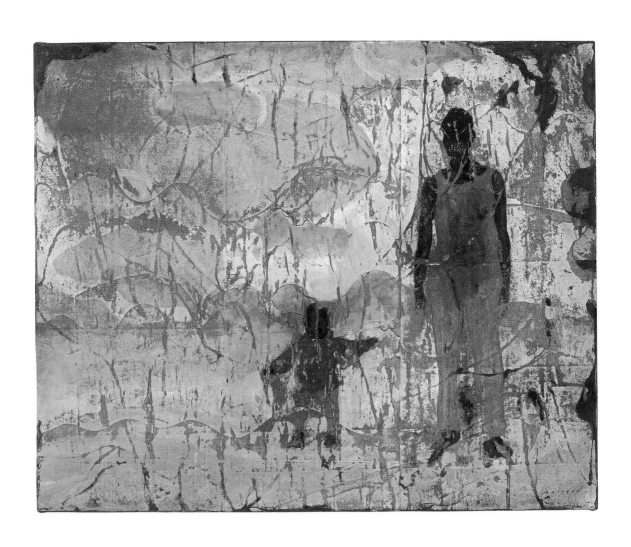

PLAGE EN HIVER 81 x 100 cm 32 x 39"

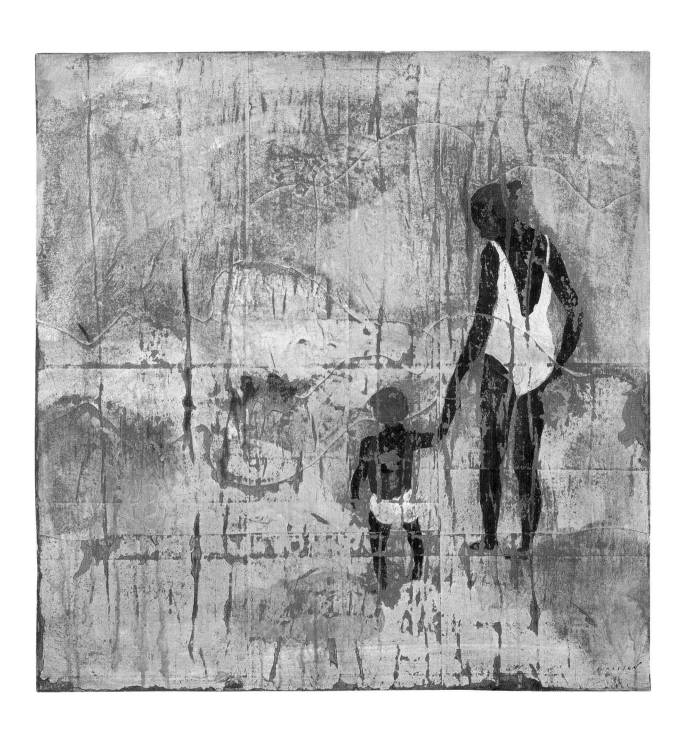

LES PREMIERS PAS 100 x 100 cm 39 x 39"

LISTE DES ŒUVRES / INDEX

TOUTES LES PEINTURES : TECHNIQUE MIXTE / TOILE
ALL PAINTINGS ARE MIXED MEDIA / CANVAS

BIOGRAPHIE / BIOGRAPHY

Né le 11 juin 1955 à Orléans

1972. Il rencontre le peintre Bernard Saby, qui l'encourage.

1975. Première exposition au musée Charles Péguy à Orléans, sa ville natale.

1978. Première exposition à la galerie Lucette Herzog à Orléans.

1979. Réalise ses premières gravures dans l'atelier Pasnic, Paris.

1980. Première exposition à New York organisée par l'éditeur Bruno Roulland.

De 1981 à 2003. Expose régulièrement en France, Allemagne, Suède, Japon, États-Unis et Canada.

Born on June 1955, in Orléans

1972. He makes the acquaintance of the painter Bernard Saby who encourages him.

1975. First exhibition at the Charles Péguy Museum in Orléans, his hometown.

1978. First exhibition at the Lucette Herzog Gallery in Orléans.

1979. Works on his first etchings in the Pasnic Atelier, Paris.

1980. First exhibition in New York, organized by the publisher Bruno Roulland.

From 1981 to 2003. Exhibits regularly in France, Germany, Japan, the United States and Canada.

COLLECTIONS PUBLIQUES ET PRIVÉES / PUBLIC AND PRIVATE COLLECTIONS

Museum of Art, Fort Lauderdale

Jewish Museum, New York

George Pages Museum, Los Angeles

Musée d'Art et d'Histoire, Belfort

Musée Faure, Aix-les-Bains

Städtisches Museum, Gelsenkirchen

Achenbach Foundation, Fine Arts Museums of San Francisco, San Francisco

Bibliothèque nationale, Paris

University of San Francisco

Carré Noir, Paris

Lecoanet Hemant haute couture

Groupe Cartier, Paris

Société générale, Paris

Zurich Assurances, Paris

Medical Center, Vanderbilt University, Nashville

The private collection of Mr Pier Luigi Loro Piana, Milan

Mrs Amalia Fortabat, Buenos Aires

RÉALISATIONS / COMMISSIONS

1991

Fresque, show-room Lecoanet-Hemant haute couture, Paris.
Fresco, the Lecoanet-Hemant showroom, Paris.

Couverture du disque : *The Man from Barcelona*, Tete Montoliu Trio, Japon.
CD cover: *The Man from Barcelona*, Tete Montoliu Trio, Japan.

1993

Fresque résidentielle, San Francisco / Residential fresco, San Francisco.

Conseiller artistique pour le long métrage *Les Bois transparents*, de Pierre Sullice.
Artistic advisor for Pierre Sullice's feature film *Les Bois transparents*.

1994

Couverture du disque : *Hekma*, Khalil Chahine / CD cover: *Hekma* by Khalil Chahine.

Édition d'un timbre (acquisitions musée de la Poste, Bibliothèque nationale, Paris).
Limited edition stamp (acquisitions of the Post Office Museum, Bibliothèque Nationale, Paris).

Master class *Le Chemin des gestes*, University of San Francisco.

1997

Affiche du programme scientifique Leksell Gamma Knife.
Poster for a scientific program, Leksell Gamma Knife Society.

1998

Illustration de couvertures de livres, collection de poésie arabe, éditions Sindbad/Actes Sud.
Cover illustrations for a collection of Arab poetry, éditions Sindbad/Actes Sud.

Affiche du festival *Les Nuits d'Encens*, Aigues-Mortes / Poster for the festival *Les Nuits d'Encens*, Aigues-Mortes.
Deux lithographies pour la collection Novotel-Accor, groupe Accor / Two lithographs for the Novotel-Accor collection.

1999

Affiche du Prix d'Amérique, Paris / Artwork for the Prix d'Amérique poster.

Illustrations de cartes de vœux, éditions Unesco / Illustrations of greeting cards for Unesco publications.

2001

Private exhibition, Microsoft XBox Lounge, Paris.

2002

Ensemble d'estampes pour l'Hotel Royal Riviera, Saint-Jean-Cap-Ferrat.
Series of prints for the Hotel Royal Riviera, Saint-Jean-Cap-Ferrat.

FILMS

1985

Pierre Marie Brisson peintre - Jean Real.

1987

Le Procédé Goetz, Coignard, Clavé, Papart, Brisson - Jean Real.

1994

Le Chemin des gestes, Master Class, University of San Francisco.

PUBLICATIONS

1980

Le Rien du dit, deux gravures avec un poème original de Jean-Jacques Scherrer.
Le Rien du dit, two etchings with an original poem by Jean-Jacques Scherrer.

1981

Toute présence tue, deux gravures avec un poème inédit de Jean-Jacques Scherrer.
Toute présence tue, two etchings with an unpublished poem by Jean-Jacques Scherrer.

1984

Un jour inhabitué, quatre gravures avec des poèmes inédits de Jean-Jacques Scherrer, galerie Lucette Herzog.
Un jour inhabitué, four etchings with unpublished poems by Jean-Jacques Scherrer, Lucette Herzog Gallery.

1992

État d'Âme, trois gravures avec un poème de l'artiste, galeries Bowles/Sorokko.
Etat d'Ame, three etchings with a poem by the artist, Bowles/Sorokko Galleries.

1998

Supplément, trois gravures avec un texte inédit de Roland Barthes.
Supplément, three etchings with unpublished text by Roland Barthes.

BIBLIOGRAPHIE SÉLECTIVE / SELECTED BIBLIOGRAPHY

1987
Brisson, text by Jean Audigier, éditions Bruno Roulland.

1988
Pierre Marie Brisson, text by Patrick-Gilles Persin in *Cimaise*, n° 192.

1990
Pierre Marie Brisson, text by Fabrice Hergott, éditions Séguier.

1991
Pierre Marie Brisson, text by Martine Arnault in *Cimaise*, n° 214.

1995
La trace Pierre Marie Brisson, text by Gerard Caron in *Œuvres 1994-95*, éditions Garnier-Nocera.

1997
Pierre Marie Brisson, texts by Michel Butor, Michel Archimbaud, Fabrice Hergott,
catalogue musée Faure, Aix-les-Bains, éditions Michel Archimbaud.

1998
Pierre Marie Brisson-Gravures 1998, catalogue of the engraved work, éditions Thierry Spira, Paris.
Pierre Marie Brisson, text by Marc Lepape, *Cahiers de la Galerie de prêt*, Médiathèque intercommunale, Miramas/Fos-sur-Mer.

1999
Pierre Marie Brisson, text by Alexander Schwarz, Städtisches Museum Gelsenkirchen.

2000

Overthere, poetry by Marion Moulin, Rivington Gallery, London.

Pierre Marie Brisson, text by Robert Flynn Johnson, Franklin Bowles Galleries, New York, San Francisco.

Pierre Marie Brisson, interview by Michel Archimbaud, Yarger Arts Gallery, Beverly Hills.

2001

Les Corps infinis, series of 12 erotic paintings on paper with a text by Jean Rouaud, éditions Actes Sud.

Pierre Marie Brisson, text by Marc Lepape, Timothy Yarger Fine Art, Beverly Hills.

Traces, text by Jean Rouaud, Somogy éditions d'art, Paris, in collaboration with the Franklin Bowles Gallery, New York.

2002

Pierre Marie Brisson, text by Robert Flynn Johnson, Timothy Yarger Fine Art, Beverly Hills.

Paintings for the Ancestors, text by Michael Miller, Franklin Bowles Galleries, New York, San Francisco.

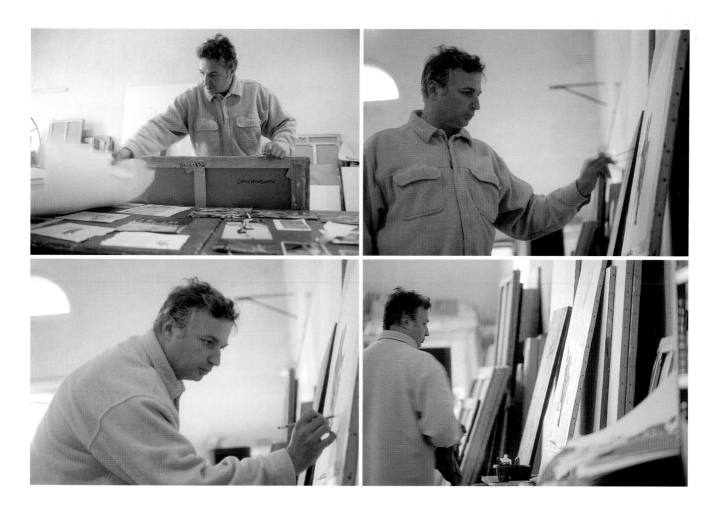

MERCI À / THANKS TO :

MICHEL ARCHIMBAUD

MARION BRISSON

XAVIER CARBONNET

ROBERT FLYNN JOHNSON

ANDRÉ LIATARD

FRÉDÉRIQUE MARTININGO

JEAN ROUAUD

BERTRAND DE VIVIES

© SOMOGY ÉDITIONS D'ART, PARIS, 2003
© ADAGP, PARIS, 2003

© PIERRE SCHWARTZ POUR LES PHOTOGRAPHIES DES ŒUVRES
© DORIAN ROLLIN POUR LES PHOTOGRAPHIES DE L'ATELIER ET LES PORTRAITS

OUVRAGE RÉALISÉ SOUS LA DIRECTION DE SOMOGY ÉDITIONS D'ART
CONCEPTION GRAPHIQUE / GRAPHIC DESIGN : MARION MOULIN
RELECTURE ET CORRECTIONS EN FRANÇAIS : JEAN BERNARD-MAUGIRON
COPY-EDITING IN ENGLISH : CATHY LENIHAN
TRADUCTIONS / TRANSLATIONS : LISA DAVIDSON, SOPHIE LÉCHAUGUETTE
FABRICATION / PRODUCTION : FRANÇOIS COMBAL
SUIVI ÉDITORIAL / COORDINATION : VALÉRIE VISCARDI
ASSISTÉE DE / ASSISTED BY : MARINA HEMONET

IMPRIMÉ EN FRANCE (UNION EUROPÉENNE) / PRINTED IN FRANCE (EUROPEAN UNION)
ISBN 2-85056-635-7
DÉPÔT LÉGAL : FÉVRIER 2003 / LEGAL REGISTRATION : FEBRUARY 2003
DIFFUSION : GALLIMARD
LA PHOTOGRAVURE ET L'IMPRESSION ONT ÉTÉ RÉALISÉES PAR LABOGRAVURE (BORDEAUX)
PHOTOENGRAVING BY LABOGRAVURE, BORDEAUX (FRANCE)
CET OUVRAGE A ÉTÉ ACHEVÉ D'IMPRIMER SUR LES PRESSES DE POLLINA (LUÇON, FRANCE) EN FÉVRIER 2003 - N° L88985
PRINTED IN FEBRUARY 2003 BY POLLINA (LUÇON, FRANCE)

EN COUVERTURE :
L'ACROBATE I & L'ACROBATE II
92 X 73 CM 36 X 29'' 2002